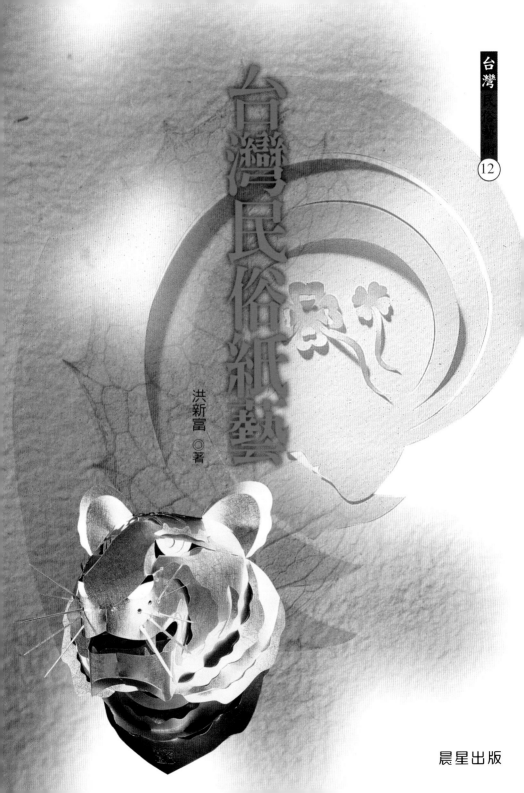

台灣民俗紙藝

台灣民俗藝術 12

洪新富 ◎ 著

晨星出版

重現民俗藝術之美

中華民俗藝術基金會執行長
林明德

　　民俗藝術，乃指流傳於各民族與地方特有之傳統藝能與技術，包括：表演藝術、器物製造技能等。它的內涵豐富，形式多樣，是俗民文化的具體表現。台灣族群多元，潛藏民間的民俗藝術，不僅流露民族意識與情感，也呈現多樣的美感經驗，毋庸置疑，這是台灣族群的偉大傳統與文化資產。

　　七〇年代，臺灣社會急遽轉型，人民生活與價值觀念產生很大的改變，直接衝擊了俗民文化，更影響了民俗藝術的命脈與生機。加上廟宇文化消褪，低級趣味充斥，大眾對民俗既陌生又鄙視，遑論民俗藝術的存活與價值，馴至民俗藝術的原始意義與美學，在歲月流轉中，逐漸走出人們的記憶。經過一場鄉土文學論戰後，文化主體意識逐漸浮現。一九七九年，一群來自不同領域的文化工作者反思臺灣的人文現況，呼籲搶救瀕臨滅絕的文化資產，並成立「中華民俗藝術基金會」，大家共識：「維護民俗藝術，傳承民間藝人的精湛技藝，以提高民俗文化的學術價值，充實精神生活。」為了落實此一理念，因此調查、研究兼顧，保存、傳習並行，為臺灣民俗藝術注入活力，也帶來契機。

之後，一些有心人士紛紛投入民俗藝術的維護，幾年之間，基金會、文物館、博物館、美術館、民俗村、文史工作室，相繼成立，替急驟轉型的臺灣社會，留下許多珍貴的人文資源。政府也意識到文化建設的趨勢，自一九八一年起，先後成立文化建設委員會與各縣市立文化中心，以落實「文化即是生活，生活即是文化」的理念。

　　一九八二年，總統令公布《文化資產保存法》，使文化政策與實施有了根據。

　　一九八四年，文建會為落實文化教育的推廣和文化觀念的溝通，邀請學者專家撰寫「文化資產叢書」，內容包括古蹟、古物、自然文化景觀、民族藝術、民俗及有關文物。一九九七年，國立傳統藝術中心籌備處為提供大家認識、欣賞傳統藝術的內涵，規劃「傳統藝術叢書」。兩類出版令人耳目為之一新，也締造了階段性的里程碑，其意義自是有目共睹。不過，限於條件與篇幅，有些專題似乎點到為止，仍有待進一步去充實與發揮。

　　艾略特（T.S.Eliot, 1888～1965）在〈傳統和個人的才能〉中曾說：「傳統並不是一個可以繼承的遺產，假如你想獲得，非下一番苦工不可。最重要的是傳統含有歷史的意識，……這種歷史的意識包含一種認識，即過去不僅僅具有過去性，同時也具有現代性。……這種歷史的意識是對超越時間即永恆的一種意識，也是對時間以及對永恆和時間合而為一的一種意識：這是一個作家所以具有傳統性的理由，同時也是使一個作家敏銳地意識到自己在時代中的地位以及本身所以具有現代性的理由。」（見杜國清譯《艾略特文學評論選集》）艾略特的論述雖然針對文學，但此一文學智慧也適合民

俗藝術的解釋，尤其是「歷史的意識」之觀點，特具識照，引人深思。

我們確信民俗藝術與現代生活不僅可以並存而且可以融匯，在忙碌的生活時空，只要注入些優美的民俗藝術，絕對有助於生命的深化、開展，文化智慧的啓迪，從而提昇生活素質（quality of life）。因爲，民俗藝術屬於「地方精神」，是「一種偉大的存在」。

人不能盲目的生活，蘇格拉底（Socrates,469?～399B.C.）云：「沒有經過反省的生命是不值得活的。」因爲文化的反思，國人在富裕之後，對充實精神生活與提昇生活素質有了自覺，重新思索民俗藝術的意義，加上鄉土教材的迫切需求，於是搶救民俗藝術的呼籲、覓尋民俗藝術的路向，一時蔚爲風氣。

基本上，民俗藝術具有歷史、文化與藝術價值等特質，是文化資產的重要環節，也是重塑鄉土情懷再現臺灣圖像的依據。更重要的是，民俗藝術蘊涵無限元素，經過承傳、轉化，往往能締造無限的契機，展現無窮的活力。例如：「雲門舞集」吸收太極導引、九轉金丹，創造新舞碼—水月，表現得多采多姿；「臺北民族舞蹈團」觀摩藝陣，掌握語言，重編舞碼——廟會，騰傳國際；攝影大師柯錫杰的民俗顯影，民俗藝術永遠給他創作的靈感；至於傳統廟會的許多元素，更是現代藝術的觸媒，啓發了豐碩多樣的作品。

二十多年來，基金會立足臺灣社會，開風氣之先，把握民俗藝術脈搏，累積相當豐饒的資源。爲了因應時代趨勢，我們有系統的釋放各類資源，回饋社會大眾，於是規劃「臺灣民俗藝術」叢書，範疇概括：宗教、傳統建築、傳統表演藝術、民間工藝、飲食與休閒文化。每類由概論開端，專論接續，自成系統。作者包括學者專

家，均為各領域的菁英；行文深入淺出，理趣兼顧；書型為二十五開本、彩色，圖文並茂，以呈現視覺美感。

「發掘族群人文、整合民俗藝術」，是我們堅持的目標也是夢想。此部叢書的推出，毋寧說明了夢想的兌現，更標幟嶄新的里程碑。希望叢書能再現臺灣圖像，引導大家進入多采多姿的民俗世界，領略民俗藝術之美。

愛上摺紙的大孩子

莊伯和

　　讀過洪新富《台灣紙藝的民俗意象》樣稿，非常感動，這本書能夠出版，不僅為他高興，也為此一獨特的藝術領域能出現一本特別的專書，在民俗造物研究的領域裡，洪新富能為我們補充好一段空白，感到興奮。

　　紙藝，其實早已存在於我們生活周邊，卻是鮮少搬上檯面研究、討論的藝術課題。洪新富在紙藝世界孤軍奮鬥，的確走過艱辛的路。

　　洪新富四歲時，大姊教他和同伴摺紙鶴，與同伴不同的是，他從此每天摺紙，慢慢成為摺紙高手；學生時代已開辦校園巡迴展，籌備自己的事業，讀世界新專四年級時已有電視台來採訪拍攝，退伍之後他帶著自己的作品找工作，卻碰一鼻子灰，雇主告訴他：「紙製品的東西只要抄日本就好了，幹嘛請一個人來設計？」所以洪新富為了生計還擺攤賣過廣東粥；一九九〇年十二月他終於舉辦第一次個展，接著正式成立個人工作室，致力於自己的紙藝事業。

　　洪新富能夠成功，我們不一定非得用「百折不撓」這樣勵志的話來形容，應該說：從小培養的興趣沒改變，而且一直維持旺盛的動力，當然他也有過人之處，重要的是藝術創作不可或缺的才能，由才能逐漸累積能量。

　　幾年來，洪新富已很有心得，他曾如此感性地說：「紙藝文化

的推廣需要立即的支持、推動，期望紙藝能引發『感動』與『互動』的文化特質，為社會帶來祥和與感性的力量。」尤其是紙藝教育，他覺得可以給孩子建立高EQ、執著而強韌的執行力、理解力、理性的服從、良好的人際關係等等。

關於這本書，首先讓人注意到史料的價值，例如介紹日治時代得到專利的紙牌，也是現存最早的紙雕卡片；也提到最平常不過的例子，柑仔店用簿仔紙捲成斗笠狀，作為裝花生米等的容器，如果不是像他這樣的紙藝癡人，誰會留意到呢？他談到現代台灣的紙藝沿革及未來，首次從本土的觀點整合成具有價值的資訊，還有許多作品的作法、步驟，讓讀者也可以把這本書當作一本實用性的手冊。

此書可以作為拋磚引玉之用，尤其可進一步挖掘民俗領域，如台灣過去的「銀票花」，不同於春仔花，即利用多張花花綠綠的紙鈔，摺成花朵、花瓶、茶壺、鳳凰、水果等造形，通常作為婚禮的擺飾，有祝賀之意，後來「銀票花」不見了，頂多把鈔票用別針別在喜帳上，自無「藝」之可言，而今日是連這樣的鈔票喜帳也消失了；其實目前媽媽才藝班仍然利用月曆紙、廣告紙來摺組鳳梨、花瓶、魚、茶壺等，正是「銀票花」民俗的延續。

最後，洪新富期許要讓台灣紙藝成為具有世界競爭力的文化創意產業，他說：「我如果不是生在台灣，也不會有源源不斷的創意，因為台灣是個高競爭力、高汰換率的地方，激勵我一直向前走，對於滋養我的地方，我心存敬意。」這句話正是最好的說明。

為台灣紙藝留下記錄

洪新富

　　每一項技藝文化，都有其根源與發展，並且循序推演出獨特的風貌。紙藝在台灣最常被提及的源流，始自東漢蔡倫改良造紙術，但其中的細節，一直未有明確的記載，導致許多紙藝從事者難究其根源，遑論一般民眾。

　　一九八三年，我就讀世界新聞專科學校，因從小對紙藝的喜好，隨即加入「民俗藝術社」，旨在深入學習紙藝技巧，並集結同好，共同推廣。那時經常被問及「摺紙是起源於中國？還是日本？」雖答之以「中國」。但非常心虛，因為那只是推測，無具體證據。這個問題一直困擾我十多年！日本在六百年前已有第一本摺紙書籍的出版，而我國卻嚴重缺乏文獻或具體實證以正本清源，僅能眼睜睜地讓日本的「ORIGAMI」風行全世界，真是徒呼奈何！

　　從事紙藝推廣既久，愈覺文化源流的重要性。很久以前，就期待能有一本關於台灣紙藝發展史的書籍問市，但多年的等待，一直未見動靜。心想不能再等，於是只好親自動筆，陸續寫一些文章，期待有一天能匯集成冊。

　　紙藝創作之於我，可謂駕輕就熟，提筆寫稿卻得字字斟酌，唯恐稍一不慎，有所疏漏閃失，因此在前期的資料蒐羅彙整上，著實花費不少時日；至於後續的採訪、文字整理、拍攝、邀稿，也用了整整一年多的時間。

　　二○○二年五月，中華民俗藝術基金會給了我這個機會與任

務。個人對這本書的期待很高，又深感能力有所不及，所以動員了許多親朋好友，投入這個不小的工程。首先要感謝的是我的老婆、情人兼知己——邵芷蘭，從認識開始便大力支持我的工作，並從各種可能的管道，幫忙蒐集相關的紙藝資訊，更難得的是將自己的老公「貢獻」出來而無怨言；其次，是好友嚴嘉雲小姐，陪著我到處採訪、記錄，有時還得充當替手司機，幫忙修文潤稿，為了本書幾近延誤自身工作，嚴格說來，她應算是本書的第二作者；還有我的工作夥伴江瑩青小姐，除了一般公務外，還得額外幫我整理照片，繕打內文，許多的行政瑣務，倘若沒有她的投入，這本書恐怕還有得拖呢！

本書的撰寫有許多想法，幾近雜亂無章，在基金會執行長林明德教授的引導下，終於理出頭緒，幾經修改，方使本書成型，由衷感謝。其實寫這本書最大的受益者應算是作者，整個過程中，有機會窺探紙藝整體的風貌，這是一般紙藝從事者較少接觸的領域，也因此在寫作時立場更需超然。儘管在實際經驗與客觀報導之間掙扎，但個人堅持以更寬廣的角度來詮釋台灣紙藝整體的發展沿革與風貌。

愈瞭解台灣整體的紙藝發展沿革，愈覺得自身渺小，即便如此，只要有心，同樣能影響大環境，就像許多的前輩及友人秉持分享的態度從事教育推廣，不但參與了歷史、也留下了見證。

希望這本書能為台灣紙藝文化的發展沿革留下一點記錄，以作為學者之參考，同時也謹以本書紀念為推廣紙藝文化而鞠躬盡瘁的好友—蘇家明先生及黃恆男老師。

2003.07.08於台北

台灣民俗紙藝

CONTENTS

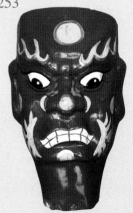

紙藝源流

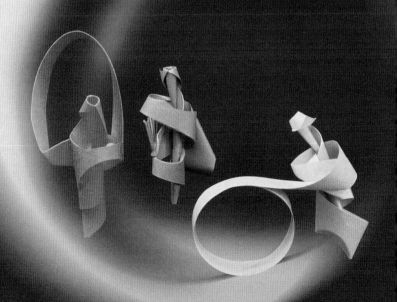

第一章、紙藝源流

　　紙藝的起源，遠超出我們所能想像的年代，雖說東漢蔡倫（～121）造紙，但在此之前已有紙的存在（附錄三）；蔡倫是將其改良，並普及化的關鍵人物。

　　在紙尚未發明、普及的時代，植物葉片、布、皮革、竹、木、甲、骨等常被用於包裝、書寫，甚至剪繪之用。而「紙」被推廣後便漸漸地取代其他物品的用途，直至今日，「紙」的用途仍在持續增加中；而紙藝的類別，亦隨著時代更新而快速多元地遞增。

生活中隨處可用紙作包裝，如中藥藥包。

藥包完成圖。

　　紙藝最初的形式除了取代布匹、皮革的剪繪外，更被應用到包裝、祭祀；最初的摺紙形式源於食物、藥材的包裝，而目前已知最古老的摺紙作品，是近年在新疆吐魯番阿斯塔那北朝古墓中所發現的一件用黃土紙摺成的六角形摺紙。據新疆維吾爾自治區博物館資料顯示，在墓中被發掘的尚有剪紙及其他紙片。此外，有四張紙拼合後，發現上面書有「……章和十一年辛酉歲□（正）月十一日……」等字樣，按「章和」為高晶趣堅之名號，也就是在西魏文帝（寶炬）大統七年（541）之後，摺紙傳至日本，再由日本推向世界，直至今日，摺紙已成為紙藝中最普及的項目之一。

　　中國紙藝早期最為世人所稱道的是「剪紙」，剪紙是在紙張發明前已有的藝術，剪紙的起源可能來自於「剪影」，剪影最初是用樹皮、皮革，後來有布便改用布，直至紙張被改良推廣，其成本遠低於前述媒材，且易於加工，故而能被廣泛地應用、推廣。從現存的一些古老剪紙圖案歸納可發現：剪紙不僅止於剪窗花的用途，更有許多用於刺繡的剪紙圖案留下。如：枕花、鞋花、鳳身……等，原來剪紙早已落實於先民的生活之中了。

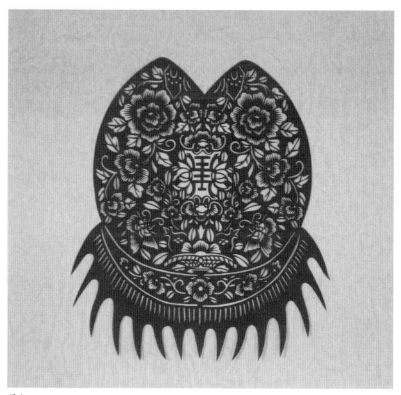

鳳身。

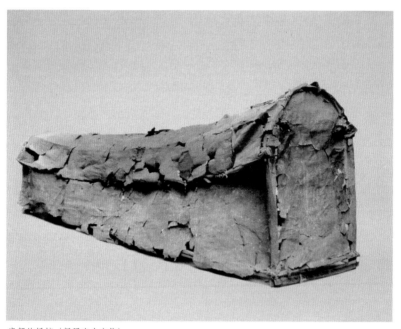

唐朝的紙棺（新疆出土文物）。

　　紙張，除了「摺」、「剪」外更有許多實用的功能，其中亦有取代紡織品的功能。如：唐宋時期的紙扇、紙燈、紙傘、風箏、紙衣、紙帽、紙被、紙帳……，而紙藝最神奇的地方即是一九七三年在新疆吐魯番阿斯塔那古墓群中出土的「紙棺」。這種「紙棺」以細木杆爲骨架，糊以外表塗紅的故紙，無底。死者被置於一片糊以故紙的葦席（代棺底，其長寬約與紙棺下口相等）上，再罩以紙棺。紙棺所用故紙，大都是天寶十二年至十四年（753～755）的西、庭二州一些驛館的馬料收支帳。這種把廢紙糊成紙棺其實也是一種廢物利用，足見中國古代紙藝發展之盛況。

　　紙藝深植於中國日常生活文化中，可惜一直未有人做有系統的整理論述，以致在承傳、甚至考據上都嫌薄弱。反觀日本在六百年前，即有第一本摺紙書的出版，更在明治維新時期（1852～）規定摺紙是全國兒童的基礎造形教育，它促使大和民族養成守法、循序漸進、專注與實踐力的民族特性。如同許多其他的藝術，起源於中國，卻發揚施惠於他國，實有可茲借鏡之處。

　　台灣，是一個很特別的地方，不僅承襲漢文化，也融合了荷蘭、日本、原住民……等不同文化，除了有多元的文化內涵，其紙藝更兼具樞紐的特質。大陸在文革時失傳散佚許多東西；日本是一個非常愛紙的民族，將造紙及紙藝推向極致，卻在時代變革中出現斷層，許多的創作風格侷限在特定的類別方向；歐美從工業革命後，紙藝的產業也隨之變化，如：卡片、立體書正是該文化的產物，對印刷、出版等相關事業產生影響，紙藝的發展著重創意、多元，可惜少有東方精巧空靈之美。台灣所處的地理位置及歷史關係，使得這裡的紙藝不僅具備傳統的內涵，更洋溢著現代性的創作風格，不卑不亢，不驕不縱，企圖在歷史的洪流中，開創出紙藝專屬的一片天空。

第二章。

紙藝發展史

第二章、紙藝發展史

　　有關紙藝的發展，由於欠缺文獻記載而無法明確判斷起源的時間地點，因此僅能就少數現有的史料，以及出土的文物窺知一二。

一、摺紙

　　摺紙的起源，根據許多調查、分析，多與宗教有相當密切的關係。在佛教中，信徒在誦經祭拜時，便以經紙摺成蓮花狀或排列成蓮花座，供奉於佛座前、或於祭典終結時予以火化。在道教中，道士作法或祭典進行時，均以紙錢或符紙摺成各式摺紙，隨儀式結束予以火化；另外超渡亡魂時，有時也摺衣服、船、轎等物品隨同紙錢一起火化。

　　近年在新疆吐魯番阿斯塔那北朝古墓中發現的一件黃土紙折摺的六角形摺紙，依據新疆維吾爾自治區博物館的資料顯示，這些出土文物在六世紀前期的中國摺紙藝術已有相當的成就。

二、剪紙

　　迄今所見，中國歷史上最早的剪紙形式出現在南北朝時期。它們是一九六〇年代末到一九七〇年代中期在新疆吐魯番的南北朝墓中發現的。

這裡先後出土的五幅剪紙分別是以動物、花卉和幾何形爲主題的團花，輻射式折疊剪出，技巧已臻成熟，證明在南北朝時期已有剪紙出現，但不能因此就斷定這是中國剪紙的開端，剪紙的發生時間可能還要更早些。據史料記載，南朝在舊曆正月初七人日節，剪人影貼於屏風或戴於髮際，以迎新春，這該是名符其實的剪紙了。①

三、紙扎

目前所能見到最早的紙扎是一九七三年在新疆吐魯番阿斯塔那古墓群中出土的「紙棺」，它的特色是以「細木杆爲骨架」，「糊以外表塗紅的故紙，無底」，死者被置於一片糊以故紙的葦席上，代替棺底，再罩以紙棺。紙棺所用的故紙，大都是天寶十二至十四年（753～755）的西、庭二州一些驛館的馬料收支帳。這種利用廢紙糊成紙棺其實也是一種資源回收。

紙扎，在台灣稱之爲糊紙，以宗教用途爲主。此外，風箏、燈籠的製成亦屬於紙扎的類別。

紙扎所運用的加工技巧包含了：雕刻剪鏤（剪紙）、摺褶成形（摺紙）、摺剪拼貼（紙雕）及紙脫胎等紙藝類別，可說是紙藝中集大成的類別，亦可能是紙雕在中國發展所呈現的早期樣貌。

紙藝在中國常因應不同需要而溶入生活，成爲一般民生用品，它的應用包括包裝、紙扇、紙傘、風箏、紙衣、紙帽、紙被、紙帳等，以下分別敘述：

(一)包裝

除一般常見的包裝用途外，唐宋時還有一種專門包裝茶葉的紙張。唐代陸羽就曾說過：「紙囊以剡藤紙白厚者以貯所炙茶，使不泄其香。」②到了宋代更有專門用撫州茶衫子紙包裝茶葉的紀錄，這樣類似的包裝運用，仍留存在今日台灣的日常生活中。

(二)紙扇

紙扇是以紙代絹的物品。扇子在古代有團扇與折扇兩種，團扇起源很早，大約在紙發明以前就開始使用了。西漢成帝時（BC.32～7），班捷妤曾以團扇為題寫了一篇有名的〈團扇歌〉，說明當時團扇的使用非常普遍。後來紙的質量逐漸提高，人們又以紙代絹製成團扇。折扇出現的時間比團扇晚得多，紙製折扇是日本人發明的，原來叫蝙蝠扇，後來傳到朝鮮。

北宋太宗端拱元年（988）日本僧人來華，貢蝙蝠扇二枚，從此折扇進入中國，以後高麗的紙折扇也傳入中國。蘇東坡在北宋神宗元豐七年（1084）看到高麗折扇曾有「高麗白松扇，展之廣尺餘，合之只兩指許」的讚語。③

(三)紙傘

紙傘也是以紙代絹的物品。傘在古代稱為繖，也稱為蓋。漢朝劉向所編《戰國策》，記載春秋時秦國大夫百里奚「暑不張蓋」，說明傘的起源是很早的。早期傘面的材料也是紡織品，到後來才用

油紙代帛，明宋應星《天工開物》更明確說明油紙傘的紙是小皮紙。由於紙傘比油布傘價錢便宜、份量輕，過去曾有一個時期和油布傘同樣風行。④

（四）風箏

風箏，又名紙鳶。風箏的起源有好幾種傳說。最早的一種是西漢韓信趁漢高祖征陳豨的機會，準備掘隧道襲擊未央宮，作紙鳶放入空中量未央宮的遠近。西漢初還沒有紙，哪來紙鳶？這一傳說顯然不可靠。

唐代李冗《獨異志》和馬總《通曆》都曾記載南北朝時梁武帝被侯景圍在台城，於是作紙鳶，把詔書藏在裡面，放入天空向外求救的事情。中唐詩人元稹（779～831）在他的詠物詩〈有鳥二十章紙鳶〉中寫道：「有鳥有鳥群紙鳶，因風假勢童子牽」的詩句。正史第一次提到紙鳶的是《新唐書・田悅傳》，提到張伓被圍在臨洛，以紙為風鳶（風鳶即紙鳶），將告急的書信藏在裡面，放向天空，後來被馬燧的軍隊得到，因而前來解圍。

從上面的記載，可以肯定在唐代或南北朝時代紙鳶已經出現了。紙鳶，顧名思義是一種紙製品。它的製作方法是將紙剪成需要的形狀，黏在細竹絲扎成的骨架上，再繫上線，就成紙鳶。由於開始剪的形狀是鳥，因名紙鳶。紙鳶隨風升入天空，就是放紙鳶。後來有人在鳶首以竹為笛，使風吹入作聲如箏，因而又名風箏。糊風箏的材料考究一點可以用薄絹代紙，當然絹比較貴，一般人家仍用紙製風箏。因而風箏是紙、絹二者的製品。⑤

（五）紙衣、紙帽

紙不僅代替織物製作出扇、傘、風箏等物件，還可以代替紡織品製作人們的衣著。紙代替織物用在衣著方面是現代的事，人們利用防水紙或者濕強紙在水中浸泡不會破裂的特點，製成襯衣、外衣或者各種床單、床罩、台布和窗簾。但在中國古代由於紙具有保暖、價廉的特點，在特殊情況下也用於衣著服飾。

在唐代，有人用紙做衣服，唐代「大曆（766～779）中，有一僧稱苦行，不衣繪絮布帛之類，常衣紙衣，時人呼爲紙衣襌師。」當時以紙爲衣還不是個別現象，曾經出現「諸郡多造紙襖爲衣」的現象。

在《舊唐書》、《新唐書》以及《資治通鑒》也有類似的記載。五代和宋代有關紙衣的記載更是多，宋王禹偁《小畜集》提到五代王審知據閩時「殘民自奉，人多衣紙」。羅頎還詳細記載造紙衣的方法。由於紙具有隔熱性質，因此紙造的衣服有一定的保暖作用，宋朝徐思遠就有「紙衣竹几一蒲團，……不知月落夜深寒」的詩句。宋代蘇易簡（958～996）在雍熙三年（986）所著的〈文房四譜・紙譜〉是世界上最早關於造紙的著作，其中有「山居者常以紙爲衣，……然服甚暖」的記載，可見紙衣的確可以禦寒。⑥

紙還可以製成帽子，新疆地區就不止一次出土過唐代的紙冠。宋代也有紙冠，王禹偁（54~1001）〈道服詩〉中有「楮冠布褐皀紗巾」之句，陸游（1125～1210）〈行年詩〉也有「楮弁新裁就，脩然學道裝」之句。弁是一種帽子，紙冠似乎是道士的帽子。⑦

（六）紙被、紙帳

　　紙張還可以製成被子。紙被，它不像紙衣，似乎是相當受人歡迎的物件。宋代朱熹特地將之作為禮物送給陸游，陸游大加讚賞，寫了〈謝朱元晦寄紙被〉「紙被圍身度雪天，白於孤腋軟於錦」的詩句。僧人謝玉池曾將紙被贈予僧人德洪，德洪也寫了一首讚美紙被的詩「就床堆疊明如雪，引手摸蘇軟似綿。擁被並爐和夢暖，全勝白氈紫茸氈。」從上面兩個例子說明紙被的保暖性能較好，受到人們的重視。宋代福建建寧府著名土產之一就是紙被。

　　紙張還可製造紙帳，唐宋均有紙帳的記載。唐代紙帳的製作方法是四周用紙，只有帳頂用稀布「取其透氣」，紙帳上畫梅花或蝴蝶。這種紙帳價廉物美，倒也別具一格，饒富特色。

　　時至今日，紙藝除了生活上的應用，也因它能將想像的世界從二度空間變成立體的三度世界，以及記錄心情感受的日記效果，因而更為普遍；除了前人流傳的技巧外，紙藝創作者更透過內在的省思發展出許多新的創作技巧，以個人的創作為例，「風來了」及「人間系列」作品，均由單一紙張不假外貼，捲曲切割黏貼而成，作品造形內斂而情溢於外。「借紙法」系列作品是以內在及外在共同突顯自身，使作品不單具有造形之美，更有意在言外的思維空間；而「紙玩」系列的研發更是以「愛」與「需要」為理念而產生的，將物理現象與生態常識融於造形簡易的紙玩當中，再將技法簡化，學習於是成為一種享受的過程。這些系列創作，使得紙藝成為傳達感情感與促進互動的一種豐富的歷程。它，不再只是一張紙，而是一張具生命力的紙，只要有心，一切都變得可能。

　　紙張，因應人的需求而以各種面貌呈現，又依不同用途發展出各色造型。紙，不只是中國四大發明之一，其特性象徵中國人隨遇而安、堅忍不拔的民族韌性，特別在台灣，更演繹出多元的文化內涵。因此，成立「紙藝博物館」，乃是當務之急，目前筆者正朝著這個目標進行圖書、文獻及作品……等相關文物的蒐羅，以充實紙藝博物館，期望紙藝能引發「感動」與「互動」的文化特質，為社會帶來祥和與感性的力量。

【註釋】

①中國民間美術全集──剪紙卷。

②中國造紙史話，頁154。

③同②，頁156。

④同②，頁157。

⑤同②，頁158。

⑥同②，頁15。

⑦同②，頁160。

紙藝的類型

第三章、紙藝的類型

　　一個國家的文明程度，可由紙的用量來評斷。紙，在中國除了一般的印刷與書畫用途之外，更以多采的形式融入一般生活，諸如包裝、房屋裝飾、祭祀……等等，紙藝無所不在。

　　紙藝在中國，到底有多少類別與形式，一直未有確切的統計；若單就加工技法而論，可約略分類，當然也有一些紙藝類型兼具幾類的加工特色，現在就將所知的紙藝約略區分如下：

技法	類別	特徵	工具	特性及用途	推廣狀況
抄造	手抄紙	將自然纖維或紙張重新打漿，用篩網予以抄造成紙。	打漿設備、水槽、篩網、烘乾設備。	手工造紙可造出自己所需質感之紙張，亦可在抄造過程中加以創作，如暗花浮影、紙漿畫、浮水印……等。	近年環保意識抬頭，手抄紙被大量的推廣，其表現手法日新月異，已成為國際紙藝交流中重要的一項。
	鑄紙	將紙漿灌注於模型，使之成為立體紙模。	立體模具、烘乾設備。	利用紙漿未定型時鑄造成主體，乾後立體呈現，現多被用於音響喇叭、面具、免洗餐具、包裝。	因所需設備不易製作，故從事此項創作之人口較少，多應用於工業用途。

技法	類別	特徵	工具	特性及用途	推廣狀況
摺	傳統摺紙	一張幾何形的紙張，不割、不黏、不畫，僅靠摺褶來表現形貌造形。	無	取材容易，加工單純易於上手，富挑戰性，代表作品如：紙鶴。	日本明治維新時代即以摺紙作為基礎造形教育，為目前推廣成效最佳的紙藝類別之一。
	動感摺紙	幾何形狀的紙張，以摺褶加工為主，配合機械、物理特性製作出各式能動、易於賞玩的造形。	剪刀（少數作品必要時使用）。	造形多變，簡單易摺，趣味性高，親和力十足。	可推廣於親子教育，或增進人際關係。
	創作摺紙	不受傳統基本摺法之限制，以作品造形為基礎，必要時加以組合、補強。創作、想像空間大。	尺、膠水、鐵筆、鐵絲（少數作品必要時用）。	創作空間不受限制，富有高度創作樂趣與成就感。	為現代摺紙家新興的創作模式。

技法	類別	特徵	工具	特性及用途	推廣狀況
摺	有機摺紙（紙積木）	將紙張摺成相同的小零件，再加以組合成形，每張摺紙的小零件有如構成生物之細胞，零件愈多變化愈大。亦可同時使用數種基本零件，增加創意空間。	膠水（部分作品必要使用）。	作品多由數個相同或數組不同的小零件互相套扣、插組而成。入門容易，可享受如堆積木般的創造樂趣。	是最近幾年新興的摺紙方式，不斷有相關著作的新書發表。
剪	窗花	紙張經幾何摺褶後，用剪刀剪出各式對襯或連續之圖案。	剪刀。	加工簡單，不需太多繪圖技巧，富原創性，可輕易上手。	中國古代多將其糊貼於紙窗上作為裝飾。
	剪影	用剪刀依物像輪廓剪刻出來之作品，取材多以陽刻人像為主，亦常見風景作品。	剪刀。	徒手剪影需要很高的素描基礎與操剪經驗；亦可背光描影後剪刻之，現代亦有直接描刻相片者。	在照相術未發明前，剪影在生活中帶有記錄影像之用。
	傳統剪紙（南）	刻工細緻秀麗，線條流暢勻襯，有如國畫中的工筆畫。	刻刀（筆刀）。	題材運用廣泛，表現手法有「陰刻」、「陽刻」之分，	中國剪紙因地理人文差異，造成風格上有南北之分。南方

				創作時需有繪圖底子，製作時則需耐心與細心，為中國從事人口最多之紙藝。	色彩多為單色表現，亦有於鏤空處套用其他色彩者稱為「套色剪紙」，或剪以白底、點染其他色彩稱為「剪染剪紙」。
	傳統剪紙（北）	線條粗獷豪邁，率真寫意，有如國畫之潑墨畫。	剪刀。	所用題材多取自生活，風格樸拙、率直可愛、真切。	
	現代剪紙	取用題材多與現代人文有關，技法上已無南北之分，凡是任何對比強烈線條突出之圖案均可用來剪刻成作品。	刻刀（筆刀）。	題材創新，剪刻的質材亦不受傳統紙材之限制，常見剪刻於貼紙上，再貼於要用的器物上。	用途廣泛，不需太多的學習，耗時、可培養細心與耐心，已被大量運用。
編	紙藤	將紙張捲曲成條，再以藤編的方式編織成各式作品。	刀、剪、防水漆。	加工方式有如藤編，題材多為中小型之日常用品，如：花瓶、盒子、桌墊。	所用紙材多為印刷用紙，可推廣於紙張回收利用。

技法	類別	特徵	工具	特性及用途	推廣狀況
編	編紙	保留紙張的平面特性,加以切條編織成具有交織圖紋特性之作品。	刀、剪、膠水。	加工多以交錯編織為主,凡具有編織特性的其他工藝均可納入轉化,包容性極高,創作趣味強。例:草編蚱蜢。	常被用於美勞基礎教育。
繪	撕紙畫	以紙為繪材,用手撕貼於畫稿,用紙張本身的色彩與纖維毛邊作畫,能做出國畫、水彩、油畫之效果。	各式色棉紙、水、毛筆、膠水。	凡具有繪畫底子,對紙有某種程度的瞭解,即能從事撕紙畫的創作。	近年來撕紙畫為手工造紙業推廣主流之一。
	剪貼畫	以紙為繪材,利用紙張均勻飽和之色彩,剪刻繪貼出色調分離,色彩飽和之作品。	各式色紙、刀、剪、膠水。	凡構圖色塊界線分明之稿件,均可以剪貼畫表現之。	常被用於美勞基礎教育與平面廣告設計。
塑	紙粘土	紙纖維加上其他塑材,使之具有黏土特性,陰乾後保有紙	水彩筆、顏料、雕塑工具。	由立體直接塑形,易上手,不需空間推理轉化。	適用於基礎造形教育。

塑		的韌性與強度，能上色，不需燒製即能完成作品。			
	糊裱	以其他材質塑出母模，再以紙張裱貼其上，複製出立體作品，其模有陰、陽模之分，完成之作品質輕、立體效果良好、強度、韌性俱佳。	模具、膠、刷子、色料。	利用紙張之縐褶特性加以糊裱成形，可大量複製，常用於面具或浮雕圖形，如：舞獅子、獅子頭（北方獅）、戲獅童子，以及跳加官面具。	為中國傳統工藝之一，如今已少人從事，歐洲在十八世紀時曾將此技術運用於傢具製作，部分作品至今仍可使用。
	捻裱	利用紙張可縐褶捻塑之特性，加以糊裱定形，作品多具拙趣、質樸之效果。	膠水。	紙張由平面縐褶直接轉化成立體，適用結構單純之作品。	具有高度的創作樂趣。
	壓凸（凹）	利用硬度比紙高之質材，刻劃浮雕之圖樣，紙覆其上施以壓力，即將刻紋壓印於紙上，特徵為：立體	模版、施壓工具。	利用紙張本身的可塑性，直接壓凸成型，不需其他技法的配合加工，適用於版畫及商業運用。	可用於大量生產，由於鋼模不易被仿製，常用於文件之關防。

技法	類別	特徵	工具	特性及用途	推廣狀況
塑		程度很淺，創作多以素色為主，商業運用則常見於印刷圖案之壓凹。			
雕	收合式紙雕（立體卡片、立體書……）	卡片之主體為經計算可收合之立體作品：收合時為平面，張開時即呈現立體感。	筆刀、鐵筆、膠水。	能平面收合、立體呈現，打破傳統卡片模式，多使用於卡片、名片、立體書。	近幾年來由於人文的需求，立體卡片已成為紙藝學習的一環，喜好的人口有逐年增加的趨勢。
	浮雕	將紙張切割彎曲或組貼成半立體之作品即為浮雕。其構圖不受紙材限制，只要畫面具有色塊分離之特性，均可以浮雕的技法完成，效果類似剪貼畫，但更為立體。	筆刀，鐵筆、各種粗細的圓棒、膠水。	凡色塊分離之作品，將之分出前後層次，予以切割貼組，即可做出浮雕作品。	由於此類作品色彩飽和，立體層次強，具有良好的畫面視覺效果，大量被用於封面、插畫、廣告、裝飾及創作。

雕	全雕	平面的紙張經由割、摺、貼、組....等加工，使之成為立體作品，不管任何角度均為完整之立體造形。	筆刀、鐵筆、膠水。	此類作品具有全立體之特性，可內置光源成為燈具、燈籠，並適用於包裝設計、立體擺飾或櫥窗、模型。	此類作品最適合表現結構之美，常被用於造形教育及DIY教材。
	紙玩	紙雕中有許多可動可玩的作品，將之歸納整理，配合一些物理現象及機械推理而成為獨立的紙玩項目。	筆刀、鐵筆、膠水。	此類作品因可動、可玩，常被用於親子活動、人際交流及幼兒教學。	紙玩最初多用於造形教育或兒童玩具（如：紙娃娃換衣服），但近年因加入紙雕概念，已呈現不同層次的風貌。
	歐式紙雕（影子畫）	將數張相同圖案之印刷品，不同圖層依其立體層次需要而做切割，再予以立體分層、粘貼於底圖，使之呈現浮雕的效果。	筆刀、造形筆、造形墊、鑷子、矽膠、保護漆。	將平面之印刷畫面立體化，使其視覺效應從平面化為立體，多被視為畫作懸掛於壁面欣賞、裝飾。	由於入門容易，並能立即得到參與感與成就感，目前學習及從事的人口有逐漸增加的趨勢。

第四章。台灣民俗中的紙藝

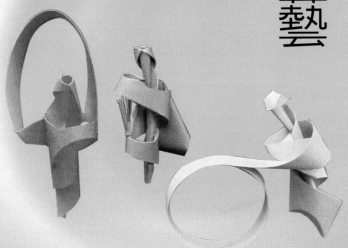

第四章、台灣民俗中的紙藝

一、祭祀

（一）糊紙

　　糊紙工藝一般稱為「糊紙厝」，行內人稱為「紙路」。從事該行業的師傅由於需要較高的專業技巧，在傳統民間社會中頗受尊

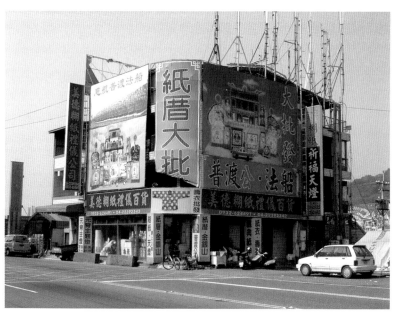

從招牌內容的多樣化，可見糊紙的業務範圍包羅萬象。

重，因此素有「一紙、二土、三木、四石、五金」之說。由於糊紙工藝是因應喪事或酬神醮事而作，事畢即予以火化，鮮少保留，而製作到火化的過程又十分短暫，所以一般人欣賞不易，而保有一種濃厚的神秘感。

建醮目的

台灣各地都會有各式建醮活動，但舉辦的地點和時間都不一定，有特別需要的時候才舉辦，目的是為了達成人們祈求的願望，例如感謝天地神明保佑、祈求闔家平安，或者感謝寺廟完工落成等。

1、起源

糊紙起源於殷商的陪葬習俗，剛開始人們用實物陪葬，演變到南方開始以紙製品替代。民間傳說李世民遊地府答應鬼魂燒物回饋，才有燒紙錢、燒靈屋等紙製品的習俗。

2、作法與運用技巧

糊紙常見的作法為劈竹做骨架、糊底紙、裱上紙面，並運用各種可能的材料及事先加工的紙飾品加以創作的一項工藝。

糊紙技巧豐富造就各種質感，表現作品的風貌。

扎骨架。

裱以底紙。

加上頭像、臉部。

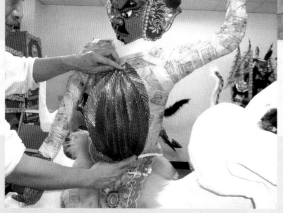

穿戴各式紙製配件。

彩繪。

寫上神祇稱謂。

▼ 糊紙技巧一：擠—此零件用於花瓣、鎧甲、羽毛
等，用途甚爲廣泛。

武將身上的鎧甲非常醒目。

製作鎧甲的小配件，圖中可見其正面、背面、側面。

糊紙技巧二：摺─模仿布
類的縐褶質感，使之栩栩
如生，讓作品具立體感。

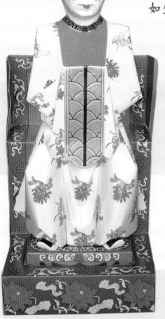

糊紙技巧三：剪─朱衣公的鬍鬚及
耳飾，則需要靠剪紙技巧來完成。

太上老君身上的黃衣栩栩如生。

摺的特寫。

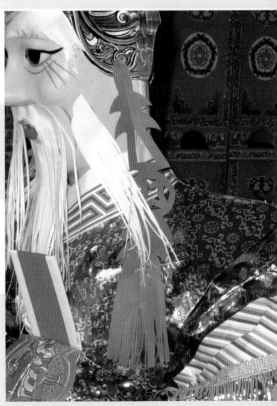

以剪紙的技巧做出自然濃密的鬍鬚。

底胚的正面及背面。

糊紙技巧四：糊—臉部常先以脫胎方式製作底胚。

不同眉形、眼形、嘴角可塑造出各種神態。

糊紙技巧五：繪—同樣底胚可勾勒出不同的表情。

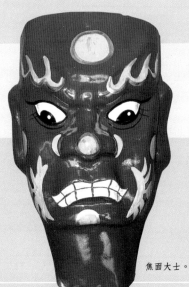

塑胚。各式臉部造形及繪法。

焦面大士。

老君。

雷神。

裝飾性的彩繪。

▼ **糊紙技巧六**：塑—利用紙張的可塑性，捏塑糊裱於非平面
性的物件上，突顯明暗對比，增添作品的寫實度。

朱衣公的坐騎四不像。

糊紙技巧七：裝飾——以各種配件裝飾神祇，如：頭冠、
胸綏、背旗。

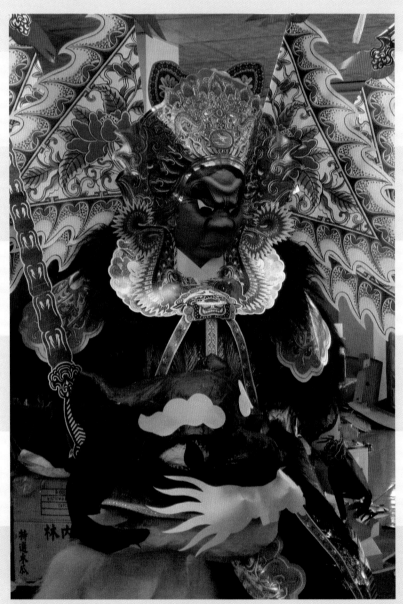

背旗為武將的特徵。

▼ **糊紙技巧八：木工、電工**—大型作品的支架台座必須輔以木工，有時為了使作品更有聲色而運用光電效果。

視作品所需之效果，自由運用木、電工。

糊紙作品欣賞

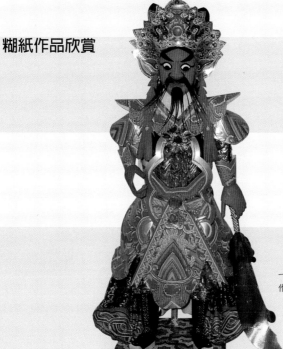

一件精彩的糊紙作品，每個細節、
作工都馬虎不得。

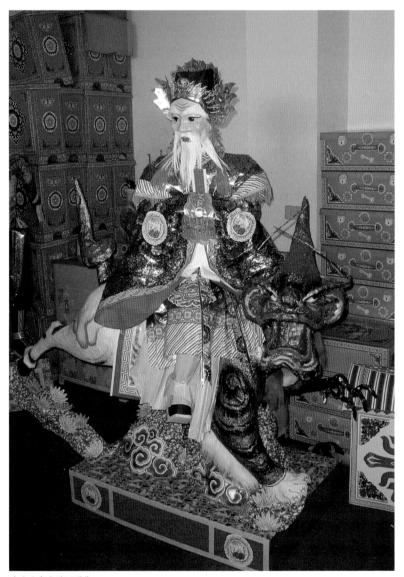

朱衣公與坐騎四不像。

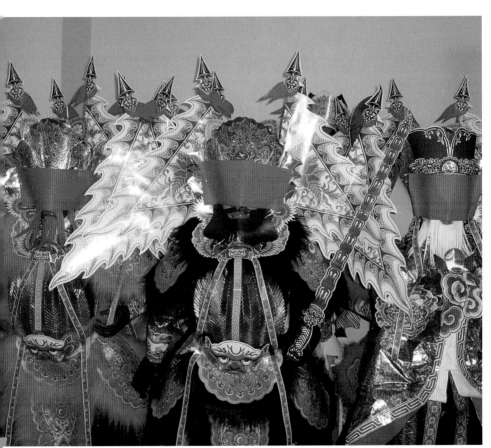

封上紅紙，等待開光點睛的作品。

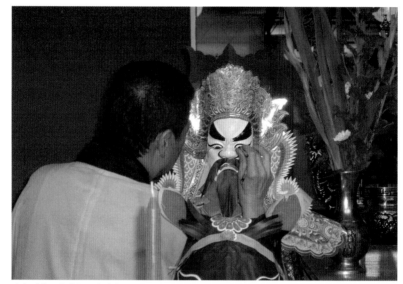

法師手執二筆進行點睛儀式。

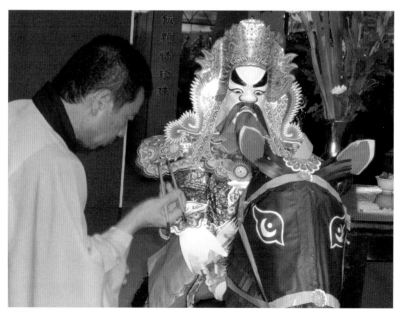

點關節。

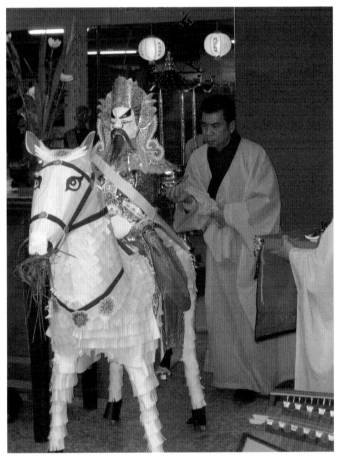

馬匹坐騎口中加真草。

　　糊紙作品要經過開光點睛的儀式，賦予作品生命。程序爲：點睛前先以紅紙蒙面；道士手中握有兩支筆，一爲朱砂，一爲黑墨，點睛時以朱墨點睛再塗以黑墨，除眼睛外，關節處亦作同樣儀式。照片中馬匹坐騎口中加眞草，用意是馬匹吃了草才有力氣奔跑。

3、現況

糊紙工藝材料為竹,比較單純,但運用了紮、剪、糊、塑、彩繪等等,技法豐富。特別是醮典中所使用的神祇藝品,造形更是豐富多元,在製作上更須高超的專業能力,故此時的作品是師傅們的得力之作,務求美觀、精緻。

由於民間重視醮典活動,使得大型紙像受到矚目。近來有些師傅在傳統紙材外,也利用布、塑膠、羽毛、金紙等材料,做出具現代感的作品,也算是因應時代變化及需求。其中由於塑膠便宜,運用較廣,素有「一紙、二土、三木、四石、五金」之說,又戲謔地增加「六塑膠」之語。在各種紙材中,除了各種色紙與花紙之外,還需要許多平面圖案、圖像的裝飾,由於新式印刷術進步及便利使得新圖案的樣式造形更花俏,使得一些傳統版飾漸漸絕跡,加上新技術難免因規格化,在工藝表現上失去傳統板印與民間工藝的拙趣。

推陳出新的表現手法,有時會使傳統糊紙工藝品的造形不但改變,而且背離原本由神話義理衍生出的造形特徵,從歷史考據中可以發現這些差異。另外,傳統的神祇坐騎,是以竹骨加上紙材糊黏成形,具有相當難度,近年來發現某些坐騎神像,在骨架外以保麗龍包裹出曲線弧度,再以各色紙材裝飾。這樣的作法使各式色紙變成裝飾性的功能,雖然坐騎姿態顯得較為自然生動,但終究失去以紙材捏塑外型的「紙路」功夫,實屬可惜。

4、應用

（1）糊王船

從前王船以紙糊而成，但逐漸演變成半木、半紙，到今日的木造王船，雖然紙糊部分已漸減，但王船內兵將仍以紙糊為主。今日王船的建造分為木工造作及彩繪紙糊兩部分，木工造作在完成王船主體，接著由糊紙師傅裝飾船身，並製作王爺、神差、兵卒、馬匹等等。

彩繪與紙糊工藝在王船製作過程中扮演相當重要角色，因為王船的文飾，含有特殊文化意義。船舷兩側繪以八仙等神仙人物，以及象徵六合同春之吉祥圖案；後船舷繪鳳紋，正後方插五色旗；因出自不同地方的紙糊師傅所製作，兩側船舷上站滿水手、差役，每尊人物造形、表情各異，都透露出地

送王船大典由來

古早的人因為氣候炎熱，容易產生流行疾病，為了去除瘟疫而舉行王船祭典。民間信仰中的瘟王爺分為兩種，一種是避免瘟疫，一種是帶來瘟疫。為了避免瘟疫，地方會請前者鎮守，庇祐鄉民，經過一段時間，王爺要離開時，便為祂舉行送王船祭典；相反的，害怕會帶來瘟疫的王爺不請自來，更要以隆重的祭祀送祂們離開。

燒王船緣由

福建、泉州、漳州一帶信仰瘟疫神，每當瘟疫流行時，居民便建一艘王爺船於祭祀後送入大海，表示驅走瘟疫。船飄至何地，當地就必須迎接祭祀，擇日再送。但由於祭祀經費耗大，小廟無法負擔，因此，西港慶安宮首創燒王船來解決。

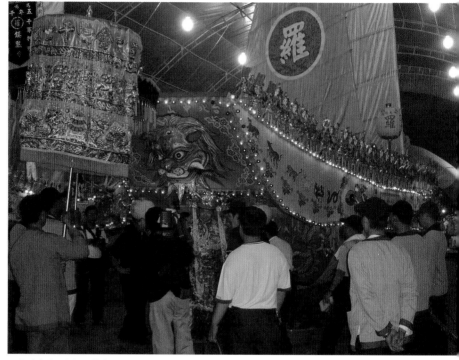

五年千歲為王船祈福儀式。

方性的歷史。例如：澎湖地區王船中的王爺、兵將，不是製作成站姿，而是圍在一起、狀似聊天。

　　整個王船祭典過程，其重點在千歲爺遶境的儀式，燒王船是送走千歲爺的工具而已。對觀光客而言，燒掉華麗的王船是極為特殊的活動，媒體目光亦集中在此。但在糊紙師傅眼中，卻是它最耀眼的時刻，在燃燒時的餘光灰燼中，美麗的紙糊作品雖漸漸消失，可是他的手藝及誠心，卻在此時充分展現，傳達給神祇。

（2）靈屋

靈屋有如廟宇般華麗精緻。

燕尾。

蟠龍柱。

屋頂上的神仙神獸。

56

亭台樓閣中除了四大美女外，也有西方天使造形，呈現文化融合的現象。

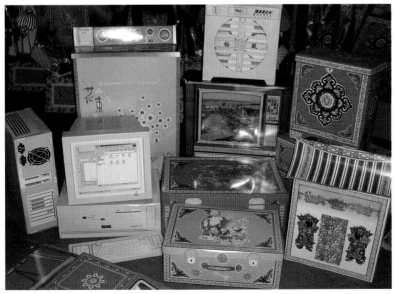

與靈屋搭配的日常用品除了家電外，還可見到電腦配備，可見古老的行業也隨著時代演進而有所調整。

往生者紙像。

往生者紙像。

各式錢財飾品。

　　台灣北部較重視靈屋的作用，此習俗多傳自泉州，技藝則因地制宜。爲方便製作，採用分段完成，靈屋屋頂製作非常華麗，如廟宇、燕尾、蟠龍柱、屋頂上的神仙神獸一一俱現。現代社會因印刷術進步，直接將所需圖案印刷、拼裝，內容有車輛、洗衣機、電扇，還有高級電器用品如電腦等等。

（3）鬼王、天蓬

　　民間傳說唐秀才身形魁梧、擅食，名落孫山後，喪志自縊，化身爲鬼王。道教稱祂爲普度公、大士爺，佛教則稱爲焦面大士。特徵爲：臉點七星、長舌、頭頂白衣大士。

　　俗稱鬼王船的天蓬也是糊紙工藝所作，用紙板紮成小船，船體前後尖長，船身有雙層船艙，四邊五鬼把守，船頭有一觀世音菩薩之徒金童的神像。普度法會以招安儀式普施孤魂，超度昇化，法會後和大士爺一起焚燒火化，象徵天蓬引領孤魂往昇西方世界。

（4）普渡戲仔

　　民間信仰中酬神除了以豐盛祭品祭祀外，演戲酬謝神明的庇護更是最隆重、最誠心的作法，但是所費不貲，於是演變以紙製品替代的方式。以紙爲材，印上戲棚及戲劇人物彩圖，再剪黏製成戲台及戲偶的普渡戲仔，戲碼大都是扮仙慶賀，普渡祭祀時並配以傳統戲劇音樂，這樣一來就如同劇團表演一般。如此經費變低，適合大眾需要，普渡後隨金紙火化歸天，非常方便。

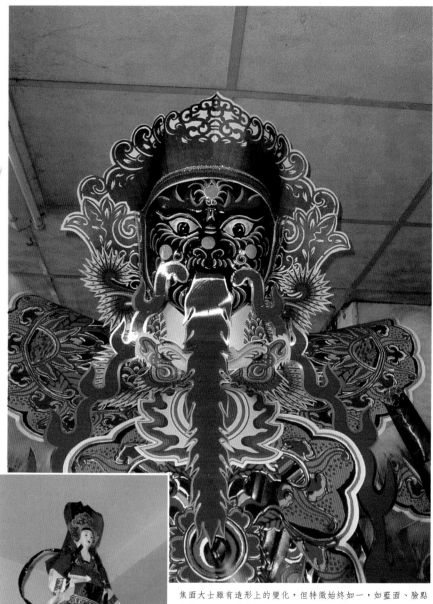

焦面大士雖有造形上的變化，但特徵始終如一，如藍面、臉點七星、頭頂白衣大士。

頭頂之白衣大士。

（5）七娘媽亭

「七娘媽」在民俗信仰中是孩子的守護神，十六歲那年的七夕是七娘媽壽誕，因此在這一天謝願，並出七娘亭。七娘媽亭是紙糊的亭子，為三面式，最高層是七娘媽神像，其他層面則是各種人物、神仙、吉祥物、花鳥等等。

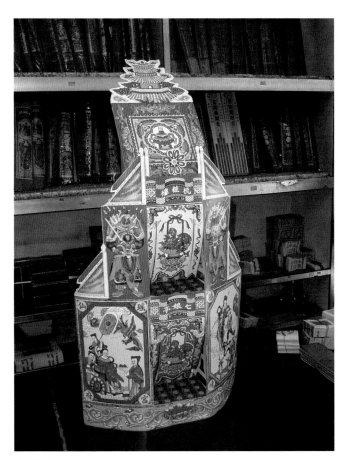

七娘媽亭。

（6）建醮記事

「醮」者原爲祭神之義。《隋書‧經籍志》解釋：「夜中，於星辰之下，陳設酒脯餅餌幣物，歷祀天皇太一，祀五星列宿，爲書如上章之儀以奏之，名之爲醮」。從漢代道教盛行之後，爲道家所襲用，以專指「僧道設壇祭神」。其目的最主要乃是祈求風調雨順、國泰民安。而在台灣，「建醮」是指某地區爲了酬神還願所舉行的大規模祭典。在民間習俗中，每逢地方不寧，就會向神明祈求許願，如獲應驗，便會舉辦隆重的祭典來感謝神恩；另外在廟宇新建或重建落成時，也會舉辦大規模的醮典。

台灣民間醮祭種類繁多，最常見的是平安醮、瘟醮與慶成醮。南部醮祭以瘟醮爲主，中、北部則以祈安醮居多。平安醮屬以聚落爲主所做之定期性的地方祈福活動；瘟醮乃大規模之瘟神祭典，因王爺係台灣瘟神之大宗，故又有「王醮」之稱；慶成醮則是廟宇新建或重建落成時所舉行的醮典。若依其祭期的長短，有「幾朝醮」之稱法，如「三朝醮」、「五朝醮」等，其中以五朝醮的規模最爲盛大。

醮典的舉行通常都會花費相當多的人力、物力及財力，無非都是信徒對於信仰的虔誠表現，深怕不夠用心，即遭致災難的降臨，所以無論是在祭典、儀式及供品上，都是非常謹慎、小心且豐盛的。醮典在台灣祭典中是相當專業且儀式繁雜的祭祀活動，大都委託道士主持儀式的進行。再者由於派系的不同，或因時因地的差異，醮典形式也受到很大的影響。然大致而言，醮典通常都會包括：

1、形成醮祭儀式籌備及執行的組織；

2、豎立燈篙、醮壇、祭壇、普壇的設置；

3、祭壇進行道教科儀、壇外戲台扮仙演戲；

建醮的儀式相當複雜，大抵主要內容有：「豎燈篙」、「發表請神」、「誦經拜懺」、「放火燈」、「普度施食」、「入醮謝神」等，而在慶成醮中，往往還有「跳鍾魁」及「安龍送虎」等重要科儀。除科儀外，最受人矚目的莫過於醮壇及各種擺設於祭壇內外，由紙糊成的神像。最明顯的就是青面獠牙、口吐長舌、面目猙獰，相當嚇人的大士爺，具有鎮壓醮場四方凶神惡煞的作用，且在其頭

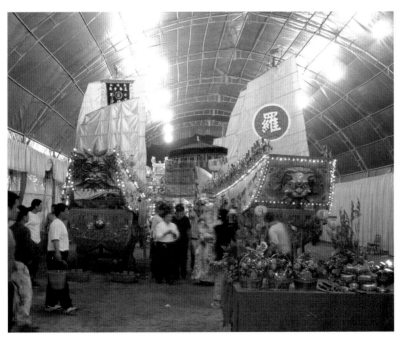

五年千歲為王船開光。

醮壇上充滿各種裝飾精美的藝閣。

供禮桌上還有其他民俗藝品,其中宋江陣捏麵人最令人印象深刻,中間捏麵人所拿的小紙傘,
是民俗技藝中相互搭配的最佳範例。

傍晚時分，燈火點燃之際，緩緩拉開儀式高潮的序幕。

頂上有一尊小觀音。相傳大士爺是鬼王，由觀音大士派來鎮壓其他普場的惡鬼，但觀音大士又怕祂本性難改，故化身一尊小觀音在其頂上，加以約束；亦有一說是，大士爺其實就是觀音大士的化身。另外，最常見的就是手執兵器，分別騎著獨角獸、獅、麒麟、金錢豹等座騎、威猛雄壯的康、溫、馬、趙四大元帥，還有山神、土地……等紙糊神像，加上金山、銀山，將整個醮壇裝飾得多采多姿、熱鬧非凡。

　　台灣南部盛行的王醮，最引人注目的莫過於大型王船的焚燒，故有「王船醮」之稱。大型王船往往造價不貲，分別由木匠師傅製造船身，再由糊紙師傅裝飾船皮，以及製作放置船上的各種有趣、

馬鳴山鎮安宮的清醮大典。

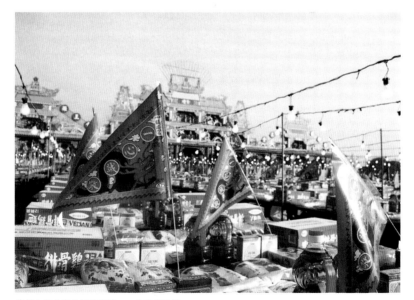

廣場上的供桌上插滿旗幟，一片旗海飄揚。

造形特殊的供品。往往耗資千萬的王船，總在短短幾個小時內，就化成灰燼，隨著烈焰昇空，將所有的冀望與期待帶往未知的世界。醮祭活動耗費相當多人力、物力資源，無非都是爲了驅吉避凶、禳災祈福，同時祭典活動的進行，大量動員地方的力量，亦徹底展現社區凝聚力。

醮祭是一項完整展現民間信仰風貌的活動，往往吸引數以萬計的人前來參加，熱鬧非凡、多采多姿。

（二）金紙

每逢初一、十五或神誕、節慶，母親祭拜過後，便是孩童最期待的時刻——燒金紙。那是孩子們唯一可以光明正大接觸火的時刻，先是小心翼翼地摺疊金紙，由小而大，畢恭畢敬地捧著，直到

燒金紙是逢年過節最重要的祭拜過程。

滿手金紙,再避開火焰,往火盆裡灑,一陣火光、一陣熱氣,一家人就這樣圍著那盆火,直到所有金紙燒盡了,還依依不捨地注視著盆裡的星火,在炭灰餘光中跳動,之後收拾祭禮,上桌吃飯。尤其是冬日,天黑的比較早,燒金紙時的火光與溫暖,是記憶中是與家人、神祇最深刻交流的時刻。

從來不知道,為何拜拜要用金紙?曾多次追問母親,但始終得不到確切的答案,伴隨成長、時代變遷,母親依舊虔誠,而那些問題也依舊茫然!相信許多人和我一樣困惑,就將一切歸納到宗教的神秘性吧!

事實上,這些金紙都有不同的意義和用途,只要稍加留意,其實並不難理解。

1、種類

中國以農立國,自古上至天子、下至庶人莫不拜祭天神、祖先,原先《周禮》的祭拜天地,及佛教的崇尚功德頌典,少與紙張有太大的關聯。而道教創立於紙張發明之後,許多儀式與紙張產生莫大關聯,延至今日台灣民俗祭典裡,仍常見到精采的糊紙作品,更少不了冥紙的應用。

台灣民間使用的冥紙多以竹為製造材料,數十張為一疊,紙面依用途印有各種圖案,或加貼金、銀箔,各有不同的名稱及用途。大致而言,「金紙」用於祭拜神明;「銀紙」用於祭祀祖先;「經衣」替代衣物用品;「甲馬」是為神明的交通工具,用於接、送神明。

冥紙依其重要性可分為主、副金：

（1）主金

- 天金——用於天公（玉皇大帝）。
- 大百壽金——用於膜拜所有神明。
- 壽金——膜拜神明用。
- 刈金（四方金）——膜拜神明用，或者祖先、鬼神均可用之。
- 福金（土地公金）——適用於膜拜所有神佛。（又稱古板金、二五金、九金）。

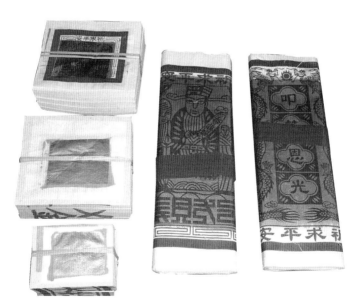

壽金（左上）、刈金（左中）、福金（左下）、天金（右二）、大百壽金（右一）。

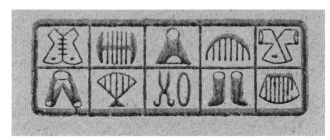

經衣上印有衣、褲、裙、靴、梳子、剪刀…等穿著用品。

祭拜一般神明只需要使用福金、刈金、壽金即可,合稱「三色金」;若神明位階再高些,則加上大壽百金,合稱「四色金」;至於拜天公時,必須加上天金,合稱「五色金」以示敬意。

此外,拜門口好兄弟時,「經衣」屬必備的主金,多用於初二、十六,七月半時則需增大用量。「經衣」印刷內容主要有:男女各種衣、褲、裙、帽、靴等穿著用品,以及扇、梳子等生活用品。

（2）副金

・甲馬——犒賞神兵神將。（印有馬匹及兵甲）

・金白錢——犒賞位階較低的神明。

・壽生錢——求壽用。（佛教）

・往生錢——給往生者用。（佛教）

・五路財神——求財。

・八路財神——補財庫（裝財用）

・改連真經——補運用（又稱補運錢,與三色金合用;與五路

甲馬（上）、金白錢（下）、
壽生錢（右）。

五路財神（左）、八路財神
（右）、本命真經（上）。

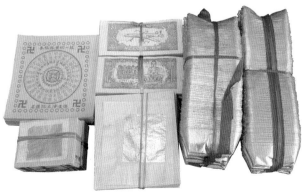

往生錢（左上）、
小銀（左下）、美
鈔台幣（中上）、
大銀（中下）、金
銀元寶（右）。

財神、八路財神同為古金今用，本已沒落，但近期又盛。）

・金、銀錫箔——酬神、祭祖用，亦有人將之摺成金、銀元寶祭拜。

（3）專用紙

天公座（丁座）：用於「求」、「謝」，有求必謝。必是三座一組，各自印有「祈求平安」、「叩答恩光」、「一心誠敬」。主要祭祀對象為：天公（玉皇大帝）、三界公（天、地、人三界）。一年之中僅用於正月初九（天公生）、正月十五（上元）、七月十五（中元）、十月十五（下元）四次；使用時需配合「五色金」使用。

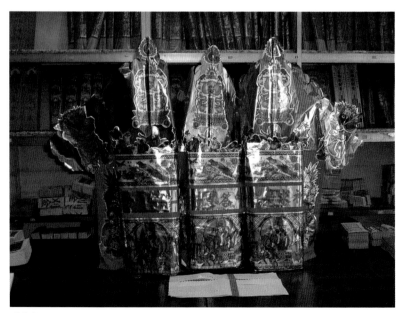

天公座。

　　七娘媽亭：青少年滿十六歲時祭拜七夕專用，好比是民間的成人禮，宣告孩子脫離床母的保護，稱爲「脫甲」（台語發音）。

　　七娘媽衣（婆姐衣、床母衣）：七日初七拜七娘媽，作用如陽間的布匹，須與四色金合用；若平時用於祭拜床母，則僅需與刈金（四方金）合用即可，使用時間並無特定，目的但求小兒平安好帶。

七娘媽衣。

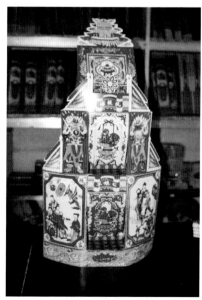

七娘媽亭。

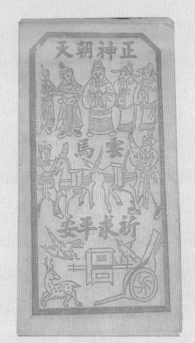

雲馬（總馬）。

五色紙。

墓紙。

　　雲馬（總馬）：舊曆十二月二十四日送神及隔年正月初四接神用，其上印有各式可能的交通座騎工具，作用有如神明的交通工具，一次使用一張即可。

　　五色紙：掃墓時將之分散壓於墓頭，其作用有如為先人「補屋頂」，又稱「墓紙」，亦有素色的墓紙，不一定是彩色。

（4）祭祖

　　一般多以大銀、小銀為主，本省習俗會再加上往生錢。而金、銀元寶的習俗，則是近年從大陸傳來的；現在甚至還有美金、台幣冥紙的運用，至於用量、搭配的形式並無固定，可獨立使用，端看祭祀者的心意。

　　另外，壽生錢、往生錢及錫箔常常加上摺紙的摺法，發展出各式多變的造形，因而成為祭祀典禮上引人注目的作品。常見的有：紙鶴、蓮花、衣褲、仙桃……，一切以心意為主，外形並不影響其功用。

2、運用

（1）紙鶴摺法

步驟一：將正方形的紙三角對
摺。

步驟二：再三角對摺。

步驟三：將其中一組三角形從中
間打開摺平。

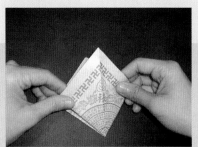

步驟四：另一組三角形也如圖打
開摺平。

步驟五：將開口的兩邊如圖摺向
中間線。

步驟六：另一邊也一樣。

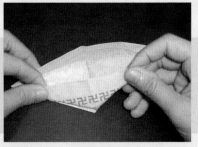

步驟七：如圖將上步驟的預摺打
開往內摺平成菱形。

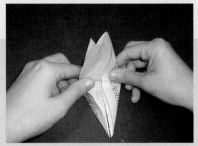

步驟八：另一邊也一樣。

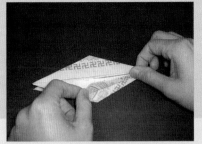

步驟九：如圖將菱形有裂口端摺
細。

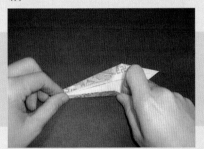

步驟十：另一邊也一樣。

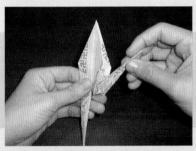

步驟十一：將尖角如圖反摺。

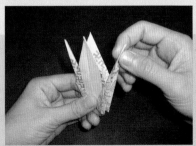

步驟十二：另一邊也一樣。

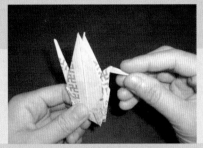

步驟十三：如圖摺出頭部。

步驟十四：用雙手將紙鶴的翅膀
往兩側拉。

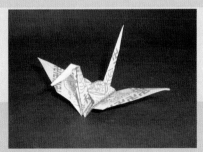

步驟十五：完成。

2-2-1紙元寶摺法【元寶一】

步驟一：平行對摺。

步驟二：如圖將一端三角斜摺。

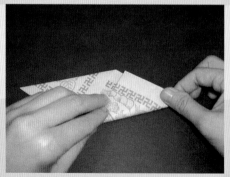

步驟三：另一端也如圖三角斜摺。

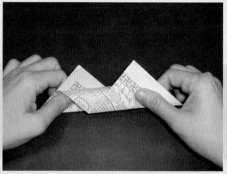

步驟四：從中間對摺使三角形分別立於兩側。

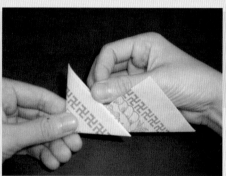

步驟五：其中一端三角形如圖對摺。

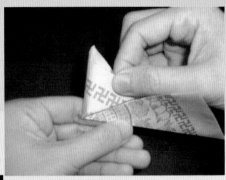

步驟六：將凸出端收入另一三角形內側。

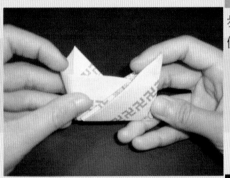

步驟七：另一三角形以同樣方式摺之。

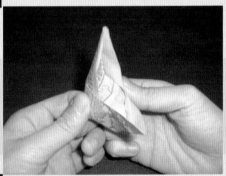

步驟八：從底部將元寶撐開。

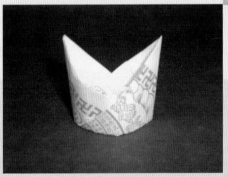

步驟九：元寶完成。

2-2-2紙元寶摺法【元寶二】

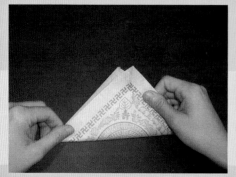

步驟一：三角對摺。

步驟二：如圖將一端摺向中線。

步驟三：如圖將摺邊撐開摺平。

步驟四：另一端也以同樣方式完成。

步驟五：沿著斜線反摺。

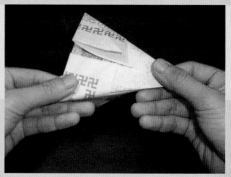

步驟六：另一邊也反摺。

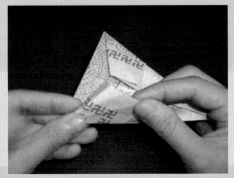

步驟七：將底部如圖反摺，使前後斜度
相同。

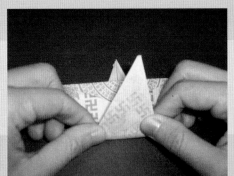

步驟八：將三角形如圖前後反摺。

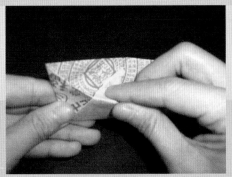

步驟九：將凸出部份塞進底部兩側斜
線。

步驟十：從底部將元寶撐開。

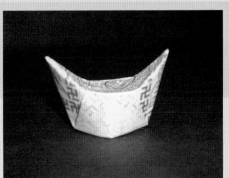

步驟十一：元寶完成。

2-3紙蓮花摺法

步驟一：將正方形的紙長條對摺。

步驟四：如圖再將長邊往中間摺，使之更為細長。

步驟二：打開兩側往內對摺。

步驟五：往內對摺（需4條）。

步驟三：將窄端兩邊往內斜摺45度。

步驟六：往外對摺（需12條）。

步驟七：準備好一條對內摺及三條往外摺的零件，並如圖排列。

步驟十：以紅線將材料綑綁在一起。

步驟八：將零件，如圖從中套疊。

步驟十一：如圖將材料摺成均勻的放射狀。

步驟九：同樣的材料準備四份。

步驟十二：將材料的最外層反摺成蓮花瓣。

2-3紙蓮花摺法

步驟十三：先摺相對
的四邊花瓣，再摺錯
落的花瓣。

步驟十四：以此類推，
由內而外。

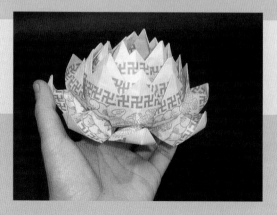

蓮花部分完成。

2-4蓮花座摺法

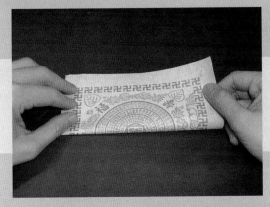

步驟一：將方形的紙
長條對摺。

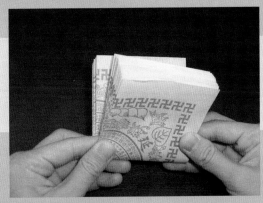

步驟二：重複步驟一
做十六張。

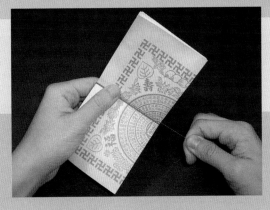

步驟三：將材料疊整
齊，並用紅線固定在
中間的位置。

2-4蓮花座摺法

步驟四：如圖將外線直角45度斜彎，並利用阻力卡住。

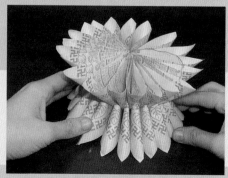

步驟七：調整比例位置。

步驟五：下一張往反方向繼續45度斜彎（切忌摺死，如此較有彈力，成型也較具美感）。

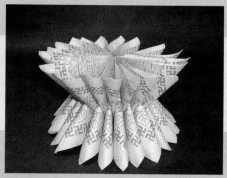

完成圖。

步驟六：以此類推，週而復始。

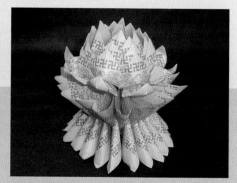

有座的蓮花看起來更完整了。

天兵神將。

（4）篙錢的用途

　　篙錢一般多用於祭拜玉皇大帝及三官大帝，在迎神賽會中有許多天兵天將、八家將等帶煞氣的神祇人物，常以篙錢替代髮鬚，除彰顯威武外，若有人受驚亦可撿拾或拔取一截篙錢，置入口袋，以作為安魂、息驚之用。

八家將。

（三）平安符

　　過去的年代，若適逢出遠門，家中的長輩總會虔誠地到廟裡求張平安符，先是擲筊杯懇請主神恩准，再到服務處領個平安符摺成的符錢，在香爐上過火之後配帶，以祈求平安。

　　好動的孩子，雖有千萬個不願，總抵不過長輩的殷殷叮嚀，不消一會兒，汗水已浸濕穿有符錢的紅棉繩，將淺色的上衣渲染出不協調的印痕；儘管如此，戴著長輩的祝福和關懷，著實是一種幸福！

　　在台灣許多離鄉背井的人身上，不難找到來自不同家鄉、各式各樣的平安符，或摺成符錢、或摺成八卦、或縮小護貝……，無論是過去或現在，平安符除了宗教上的意義外，更象徵台灣人維繫家鄉情誼的方式，默默護衛著離鄉的遊子。

平安符的摺法

3-1八卦的摺法

步驟一：在八卦上端約四分之一八卦直徑的地方反摺。

步驟二：將突出部分再反摺。

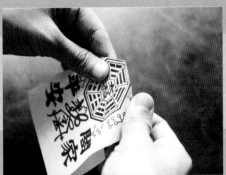

步驟四：依序將上緣左右反摺。

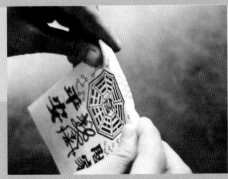

步驟三：延著八卦圖形上緣反摺。

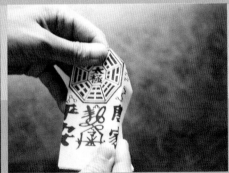

步驟五：依序將左右反摺。

3-1八卦的摺法

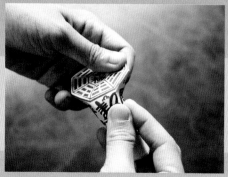

步驟六：底部左右兩邊依著八卦外型反摺。

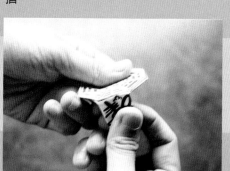

步驟七：做出底部摺線，並將背部長條折實。

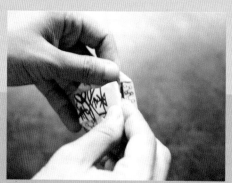

步驟八：將背部多出的八卦範圍的部分反摺。

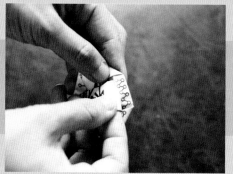

步驟九：將長條插入第一道反摺中。

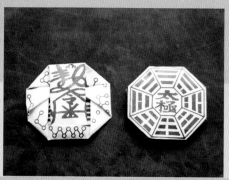

步驟十：完成。正反面符合八卦造形及美感。

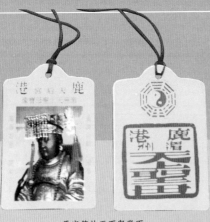

平安符的正面與背面。

香火袋。

　　平安符亦可摺後放入香火袋，串上紅線，做成「香火」，可掛於胸口，或繫於交通工具上，以求平安。

　　現代除了布縫的「香火」，亦有將主神寶像印刷於硬紙板上，再上光軋型成香火的形狀，繫以紅繩，一樣神恩廣被。

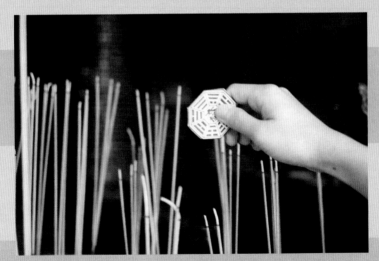

備註：別忘了將摺好的八卦在香爐上過火，再放入書包或皮包內，以保平安。

3-2 符錢的摺法

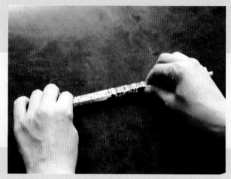

步驟三：再對摺成所需的長條狀。

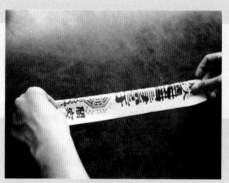

步驟一：將平安符長條對摺。

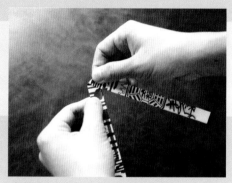

步驟四：在長條中間往前摺褶六十度。

步驟二：將開口處往內再長對摺，摺三分之一。

步驟五：沿斜摺邊往前摺褶。

92

步驟六：依此序摺。

步驟九：將起端插入相應的小三角形內即算完成摺褶動作。

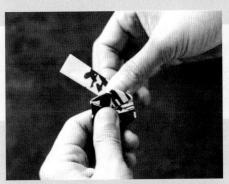

步驟七：摺成六角形後繼續將長條摺完，並將重疊處放至起端的後方。

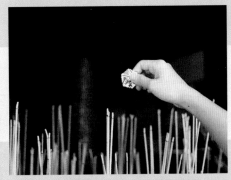

步驟十：在香爐上過火後才算完成。

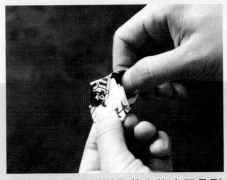

步驟八：將尾端插入前方的小三角形內收尾。

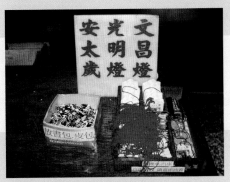

備註：在摺褶「符錢」或「八卦」時請心存敬意，切勿嬉鬧。

廟中「符錢」、「香火」自由索取，隨喜添油香。

二、節慶活動

（一）春節吊飾

　　過年期間除了春聯之外，也常製作一些立體吊飾，以增添喜慶色彩，這種裝飾手法廣爲台灣地區民眾或商家運用，就像西方聖誕節時的街頭裝飾活動。所使用材質有中國結、塑膠射出、紙雕等各種形式。包含的造形除了立體化春聯外，亦以燈飾造形爲主，或以吊綵形式呈現，業界僅以立體春聯稱之。吊掛地點並無特定，運用形式也隨人發揮。

年節貨攤上各式待買吊綵。

以蜂巢紙與紙雕結合的年節掛綵。

由幾何拼貼所做成的彩球掛綵。

（二）門箋（掛箋）

民俗剪紙門箋也稱掛箋，是從漢晉時代（265-420）的金、銀彩幡演變而來，它是用紅紙或五色紙剪、鏤、雕刻出各式圖案花紋，基本樣式：左邊、右邊、上邊留有寬邊，下邊剪成穗頭、綴條流蘇，中心圖案鏤空，玲瓏剔透，多刻吉祥圖文。春節時貼在房舍門楣上，或神堂、佛龕、祖先堂上的橫木上。

從起源與發展來看，都與崇尚神鬼、趨吉避邪、納福求祥有關。門箋的特點有三：長方的旗形，由中心、邊框、穗子構成；鏤空花紋，門箋的中心以上下左右相連的鏤空連續花紋剪刻而成，鏤空紙能禁受風吹；吉祥的圖案，以具有吉意的圖案與文字，表現人們祈求美好願望，常見圖案有牡丹、梅花、蓮花、蝴蝶、喜鵲、

門箋。

龍、鳳等等，寓有象徵之意義。常見的吉祥文字有福、祿、壽、喜、財、年年有餘、四季平安、招財進寶、五穀豐登等等。

（三）窗花

　　剪紙是一種相當普及的民間藝術，千百年來深受人們的喜愛，其用途之一是貼在窗戶上作爲點綴裝飾，稱爲「窗花」。窗花一般而言是單色，但也有彩色的。

　　農村社會時代，房舍大多是平房，有許多窗戶，新年大掃除之後，人們買些紙剪的窗花來佈置，除了增添喜慶的節日氣氛，也爲人們帶來美的感受，集裝飾性和實用性於一體。這項民俗藝術因地而異，發展出不同風格，例如：陝北民間剪紙造形簡潔，構圖飽滿，充滿了原創性，饒富古典風格；佛山剪紙則富麗堂皇，充分表現南國鮮明的鄉土味，深具地方性色彩。

　　窗花的內容豐富、題材廣泛。在農村社會中，窗花有相當的內容都在表現農民生活，如耕種、紡織、打魚、牧羊、餵豬、養雞等；花鳥蟲魚及十二生肖等形象亦十分常見。此外，神話傳說、戲曲故事等都可入題製作，以特有的概括、誇張性手法表現在窗花上，當然將色紙有計畫地摺褶，再施以剪刻製作，使之呈現對稱、連續、放射狀……等外形，亦屬窗花創作的入門類型；幾何的變化，加上豐富的色彩，常讓製作者得到很大的成就感。

　　現代社會因居家環境改變，窗花的需求逐漸減少，僅僅在百貨公司的櫥窗設計中，隱約可見類似的窗花手法，以現代化的新穎設計呈現。

現代量產的財神窗花，成了另類春聯。

窗花應用於現代百貨公司的櫥窗設計（攝於遠東百貨）。

（四）花燈

1、燈會記實

　　台灣過年過節的氣氛，隨著時代的進步愈來愈淡，這是許多人共同的感嘆，唯獨元宵節的活動一年比一年熱鬧，從早期的民間遊藝到現代的大型官方燈會，中央政府辦，地方政府也辦，民間的活動更是熱鬧非凡，各家媒體記者、轉播車分佈全台，連電視的播放畫面都分格擠得滿滿的，一會兒是鹽水蜂炮，一會兒是台東炸寒單爺，一會兒又是攻炮台，而其中播放最多的還是砸下重資的燈會主燈秀，這些活動和報導，使得元宵節成為台灣最具特色的節日。

　　提起「燈會」，自古有之，早期多由民間自行辦理，像一些大型廟宇，很早就開始在每年元宵節設置自己的燈會，從廳堂、走道到廣場，掛滿各式各樣作法的提燈或座燈，不管是信徒提供的或學校比賽，每件作品都極其用心，全家出遊除了燒香拜拜外，順便欣賞作品，參考作法，回家後就不愁做不出來，這是燈會的好處之一。這十幾年來由於觀光局及地方政府的重視，使得台灣的燈會產生許多新的特色。

　　主燈：以當年主題配搭生肖特色的主燈是燈會的重心，多以大型內置光源的雕塑為主，加上外圍舞台燈光的投射，形成美侖美奐的燈會地標，每隔一段時間配合音效來段「主燈秀」，為燈會增添不少光彩。

　　副主燈：以骨架紮製而成，裱以透光的媒材，內置光源，當夜幕低垂，華燈初上時顯得耀眼，副主燈通常是一座到數座不等，其

主燈在白天呈現出造形美感。

晚上的主燈除了通體透亮之外,有時還會搭配音樂燈光秀,成為燈會中的主角。

燈車隨遊行隊伍駛向定位。

燈火通明的燈車美輪美奐(高雄捷運局提供)。

作工精緻，光彩奪目，最能看出傳統工藝的表現技巧，不僅在造形上下功夫，點燈後光線的強弱、配置，更可看出藝師用心的程度。

燈車：展示物多固定在大型車台，在燈會開展時甚至也有燈車遊，為燈會點燃序幕，其上座燈多由各贊助單位負責，內容從古典的忠孝節義、吉獸瑞禽……，到各贊助單位的吉祥物，甚至是建築地標，都可能成為燈車的主題，而其主題的構成形式，除了傳統的骨架透光花燈外，由外部投光的「藝閣」也常穿插其中。近年更有以氣球偶形內置光源的燈車出現，沒有骨架的束縛，造形更顯可愛，只要能有過節的氣氛，造形與技巧均包羅萬象。

贈燈：為了方便參觀的民眾，燈會現場的贈燈活動也成了一定的模式，從早期那種可以伸縮點蠟燭的紙燈，到目前以手電筒改良而成的造形提燈，以致於自狗年（1994）以後開始的紙雕提燈，每年的需求量愈來愈多，造形也愈變愈廣，一個元宵節過後，搜集各單位所贈的紙雕提燈，成了元宵節的另一種附加樂趣。

民俗攤位：從宮廟的臨時分身、各地的民俗小吃，到各式各樣的民俗工藝品，在燈會中總能吸引遊客的腳步。在此，可以看到台灣各地的縮影，嚐遍各地的小吃，同時也可以重溫小時候台灣廟會的氣氛，與孩子共同尋找童年記憶的交集。

元宵節，是一個最能呈現台灣民俗文化的節日之一，而燈會正是台灣民俗文化的縮影，就工藝角度而言，可看到廟會文化的各個類別；就紙藝而言，從主燈的模型、排隊領取的小提燈、花燈比賽中的作品……，到民俗攤位上的工藝品，都不難發現紙藝的存在，燈會實在是展現台灣民俗紙藝采風的最佳場所。

台灣第一盞紙雕提燈，從此開啟紙雕提燈的新產業。

2、紙板花燈

在鹿港鎮護安宮與天后宮聯合舉辦的元宵迎龍燈活動中，不經意發現一種充滿創意的花燈製作，這是由鹿港業餘燈籠製作藝師蔡長賢與施秀雅製作，兩人亦師亦友的熟悉關係，使得初次合作即充滿默契。

利用風管的構成原理，靠著材質的強度和張力，構築出逗趣的立體造形，每一個面板藉著無數的小孔，使之內置光源時，能通體透光，這樣的花燈就好比是小時候用奶粉罐釘孔做提燈，但在製作

騰龍燈。

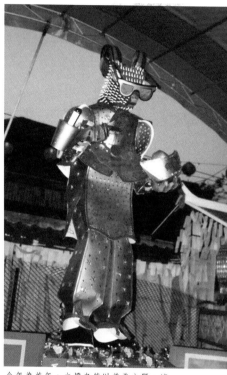

今年為羊年，主燈自然以羊為主題，這
次的設計非常摩登，眼戴太陽眼鏡、一
手雪茄、一手元寶，造形自由發揮，完
全不拘泥於傳統。

作者與騰龍燈合照。

鰲魚的原版型。

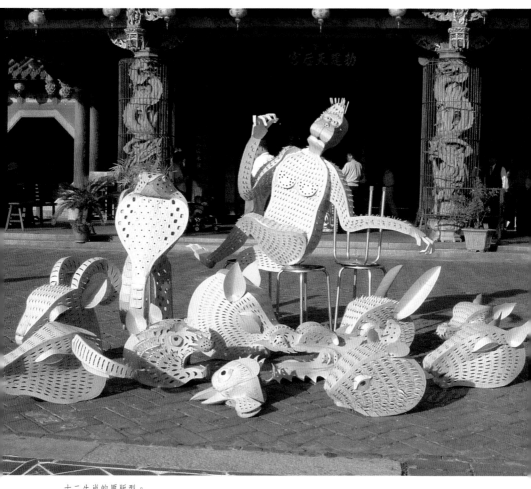

十二生肖的原版型。

難度及造形處理上卻有極大的差異，難度更高。面對這樣自行發展
出的應用方式，他兩人自信地說：「再大、再困難的造形主題都不
致形成太大的問題。」這樣的自信充分表現在每年作品的推陳出
新，同時在他們作品中呈現的創造活力，亦讓人印象深刻。

鶴形陣頭（蔡長賢先生提供）。

3、話說提燈

　　燈籠是先民夜間外出時所用的照明用具之一，為了保持光源，需以透光材質作為防風之用，各種燈籠應運而生。

　　燈籠除了照明用途外，也常被用來作為告示或招牌之用，由於質輕、易於吊掛，在夜間又能內置光源作為引導，故而燈籠常被應用於明顯處作為招徠說明之用。

　　燈籠的造形多變，早已超越實用的範疇，在許多地方則將燈籠應用於裝飾、點綴，像是廟宇中就不乏燈籠應用，又如一些復古風的茶藝館，燈籠的裝飾點綴更是不可少。

　　現今台灣群眾最常接觸燈籠的時機當屬元宵節，在元宵節前，

動手做提燈是孩子們常有的功課，從早期挖空白蘿蔔後置入蠟燭之類的植物提燈，到用鐵釘在奶粉罐上敲打出透光的小孔……，一直到現代的紙雕提燈，無不為元宵節增添許多樂趣。

　　早期提燈多以點蠟燭作為光源，最常見的提燈材料莫過於竹、紙之類，由於易燃，提燈時需步步為營，既要小心不要被風吹熄，又要小心別讓蠟燭倒下以致「火燒燈」，提燈夜遊探險，三五成群走在田埂阡陌間，一方面培養膽量，同時也增加彼此情誼，這是農業時代孩子們最大的樂趣。當然，在夜遊完，孩子們也常玩「鬥燈籠」的遊戲，以燈籠互撞直到一方的蠟燭倒下「火燒燈」為止，就

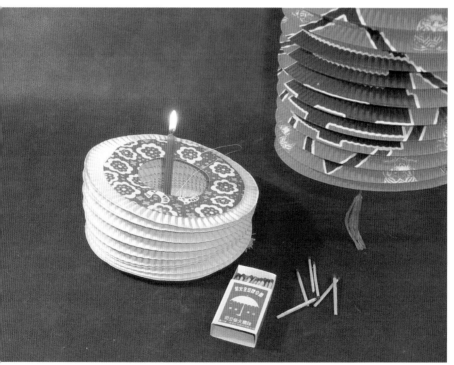

以蠟燭為光源的紙燈籠，只需經由簡單的摺褶，無需骨架，易於運輸應用。以此鬥燈籠是許多人共同的回憶。

這樣一個鬥過一個，到了最後，總冠軍也得在回到家門前趕快將燈籠燒掉，這樣明年才有新的燈籠提。這是一年中孩子可以正大光明玩火的唯一機會。

儘管以火為光源的燈籠很好玩，但潛藏的危險不可漠視；每逢元宵節前後，火災總是頻傳，台灣也因此有幾年元宵節不太提倡提燈。為了改善這種狀況，開始有人將手電筒改良成為提燈把，將燈頭拉出成為光源，連接的電線則成為提線，雖然少了玩火的樂趣，卻安全多了，尤其在都會區，因為這樣的改革，元宵節的氣氛又回來了；先是「台北燈會」在猴年開始發贈塑膠提燈，供民眾排隊領取，又因環保及運送的便利問題，在狗年開始公開競稿開標，當時筆者及林健兒老師以吉祥狗的紙雕燈籠拔得頭籌後，便拉開台灣各地燈會贈送紙雕小提燈的序曲，漸漸形成一個新興的產業。

紙雕提燈的設計並不難。首先，要有一個可以內置光源的空間；再來，則是為這個空間賦予所需的造形，不管是一體成型，或是外貼添加造形都可以，自己做得開心才是最重要的；當然，若能結合各類的紙藝技巧，往往能夠事半功倍，例如：黏貼需要時間及技巧，若將粘貼處改成扣合的方式，不但組裝容易，不使用時亦可輕易地還原成平面收藏起來，如此既不佔空間，又可於來年再使用。

近幾年由於紙藝融入燈籠市場，使之更為豐富多元，也因應市場的需求，紙藝應用技巧的研發成了專門的工作。但專業者的全心投入、研發，卻常發生仿冒抄襲的現象，甚至以低價傾銷，而有劣弊逐良弊之勢，如何讓好的文化得以傳承，端賴整體國民對品質、美感的要求，以及採購者的良知。

4、天燈

「天燈」又稱「孔明燈」，據說是三國時代諸葛孔明所發明的，當時是用於軍事通訊。在台灣也有個地方被稱爲「天燈的故鄉」，沒錯，那就是台北縣的平溪，早期，那裡山賊爲患，每遇山賊來襲，村落中的婦孺逃往山間躲藏，直至山賊退去，留在村中的人才施放天燈，作爲暗號，告示山賊已走，漸漸地天燈就成了報平安、祈福的吉祥物了；儘管山賊已不再，這樣有特色的習俗卻流傳了下來，爲台灣的元宵節憑添不少美麗的傳說。

元宵節前後，平靜的山城變得格外喧囂，來自全省各地、甚至是海外的觀光客，都設法擠進這山間的小鎮，車水馬龍，水泄不通，只爲等待夜幕低垂，一睹冉冉升空的天燈，刹

冉冉上升的天燈照亮整個夜空（邵泰璋先生攝影）。

在天燈上書寫願望。

等待熱氣充滿其中。

隨著熱氣充滿，
上升的動力亦逐漸增加。

時遮覆天地，取代滿天星斗，照亮整個天空，這樣壯觀的場面，令人震懾、感動，沒有到過現場，光靠現場轉播是難以體會的。

山城的居民為方便遊客的參與，早在幾個月前大量地製作天燈，造訪的遊客只要花少少的錢，就可以購得天燈，在上面寫上各式奇特願望，在數人合力下，有人負責扶燈，有人負責點火，就等熱氣充滿整個天燈，燈體飽滿成圓柱體，藉由空氣浮力，漸漸地飄浮上空，原理雖與熱汽球相同，老祖宗卻比洋人早了幾千年，到了現代，又成了人人可以參與的民俗藝術。

天燈的製作不難，材料又很實惠，是很好的民俗教材，但在施放時必得格外小心，施放地點的選擇，應避免在都會區，或是久旱不雨的山林，施放時應保持警戒，隨時注意天燈的落處，是否因熱力不足，燃燒未盡，提早著陸，積極滅火是施放者應盡的責任；由於公共安全的考量，故天燈活動不在都會區辦理，而多在郊區，為別具特色的民俗活動保留一方傳承的空間。

充滿熱氣的天燈冉冉上升。

【天燈製作說明圖】

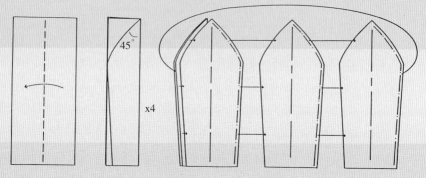

步驟一：將整張
長條宣紙對摺。

步驟二：依比例剪
裁燈身。

步驟三：依圖示連續黏貼燈身。

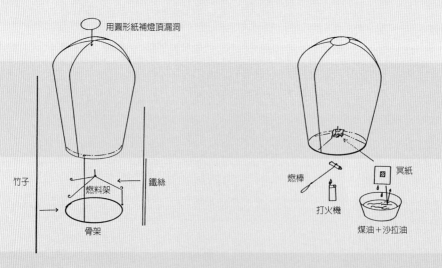

用圓形紙補燈頂漏洞

竹子

燃料架

鐵絲

骨架

燃棒

打火機

冥紙

煤油＋沙拉油

步驟四：如圖示貼組天燈即可
完成。燃料架、竹子、骨架、
鐵絲，用圓形紙補燈頂漏洞。

步驟五：將冥紙浸泡煤油與沙拉油混合
液，瀝乾後揉捏戳洞置於燃料架，以燃
棒點火，待熱氣漲滿燈身即升空。燃
棒、打火機、煤油＋沙拉油、冥紙。

5、春仔花

細緻典雅的纏花，又稱春仔花，是台灣早期農業社會中每一位新娘出閣時頭上必備的髮飾，為求吉祥，常用「石榴」造形以求「早生貴子」；而當新娘向婆婆見面行禮時，則需奉上「鹿」與「龜」造形的纏花，以表示對婆婆以及祖母「祿壽」的祝福之意。與時推移，早期艷紅欲滴的纏花也逐漸從新娘的挽髮上消失了。

纏花除了作為髮飾，也常應用在兒童的帽子上，或作成一大束花，裝在玻璃箱中，作為廳堂的擺設，是舊時客家庄中的普遍裝飾。

新娘髮髻上的春仔花。

傳統的福祿壽喜花型。

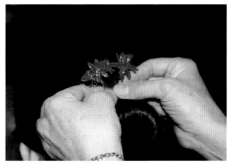

傳統造形的春仔花常用於結婚儀式中，由媒人成雙成對地插於新娘的髮髻中，表示雙雙對對之意。

5-1春仔花摺法【製作示範：許陳春】

步驟一：準備工具、材料。

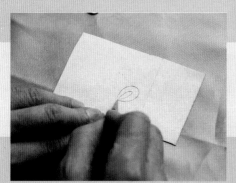

步驟二：打版。以鉛筆打底畫出。

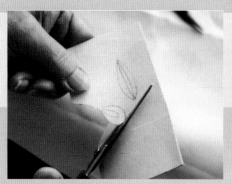

步驟三：剪形。

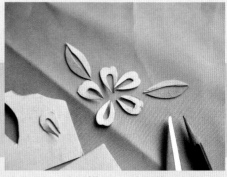

步驟四：預視構圖，試著將剪好的花蕊排列出所構思的花型。

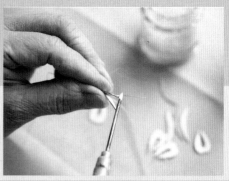

步驟五：先上膠，將鐵絲與紙版黏合，鐵絲要比紙板略長。

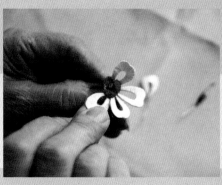

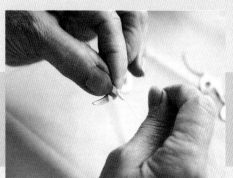

步驟六：纏線。

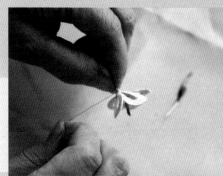

步驟七：纏好線的花瓣，如圖；花蕊亦
如此操作。

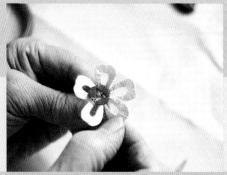

步驟八：組花，將纏好線的各個花
瓣，拈出不同的姿態，再以絲線合纏
在一起，形成一朵花。

5-1春仔花摺法

步驟九：製作花苞，將紙板纏線後對摺綁起成一小花苞。

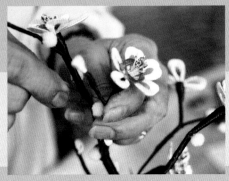

步驟十二：整合成整株花型。

步驟十：先將花梗、枝幹纏線，再將花朵纏上枝幹。

步驟十一：加上花苞，完成一個基本單元。

完成圖。

除了製作花朵，這樣的基本型式還可變化出各式傳統春仔花造形，如石榴花、萬壽菊花等頭飾，稍加變化設計，即可做出有別於傳統的花型，如梅、蘭、竹、菊四君子，或應用到吊飾、浮雕畫、胸針等裝飾藝品。

蓮花吊飾。

萬壽菊花。　　　　　　　　　　　石榴花。

浮雕畫（松鶴長青）。

浮雕畫（親子圖）。

台灣民俗紙藝

118

梅（左上）、蘭（右上）、竹（左下）、菊（右下）。

桃花胸針。

6、糊獅頭

　　推開彰化社教館側廊的一樓教室，可看到不同製作階段的大小獅頭錯落其間，三四位學員正仔細將手上的獅頭依照老師教授之傳統技法，循序漸進地仔細製作，雖然這些大小獅頭都是依循傳統技法而作，但經過學員最後上色完工，獅頭臉面卻透露出現代美感。老師說：「讓學員自由發揮很重要，不要設限他們的用色，獅頭的表情自然會豐富。」在這裡，糊獅頭紙藝延續了創作上的新生命。

　　獅頭製作過程可分為兩部分，一是製作主體，二是增添附屬品。

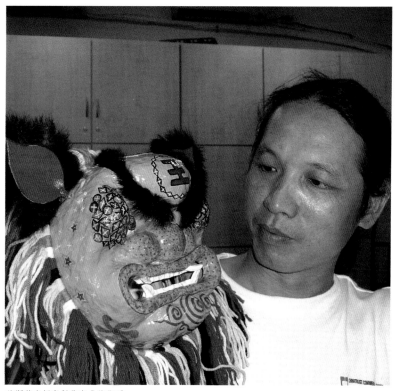

施順榮老師與製作完成的獅頭。

（1）主體部分

①**塑形**：視獅頭大小等比例塑型，
選擇具黏性的田土製模。

②**糊紙**：將馬糞紙浸於水中潤濕，
約半小時至一小時，將紙撕成一
片片，光滑面向下、粗糙面在
上，黏貼於模型，如圖。接下來
進行第二層，將紗布斜剪成片，
黏貼時重覆交接。最後，上白膠
於紗布上，同樣地黏貼一片片馬
糞紙，不過此時是紙張的粗糙面
向下。

　　黏貼時要黏得好，有些小技巧要提
出參考，必須特別注意細節部分的糊紙
過程，例如黏貼眼睛部分時，紙張要小
片些，逐一黏接，才不會顯出縐褶的痕
跡，影響美觀。

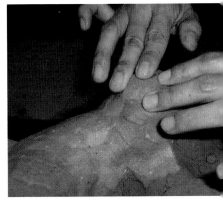
第一層加上馬糞紙。

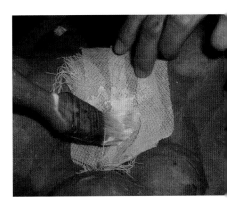
第二層是紗布。

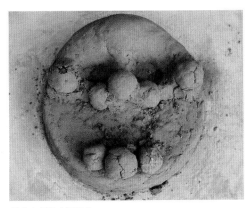
以黏土捏塑出獅頭像。

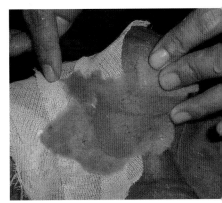
第三層再加上馬糞紙。

121

③**脫膜**：待獅面紙張乾燥後，將模型的泥土逐漸挖出。

④**架框、裝扶柄**：以鐵絲緊纏，如圖示。

⑤**開口**：以美工刀順著獅口邊緣切開。

⑥**上色**：一般用廣告顏料上色，礦物漆更佳，不易褪色。

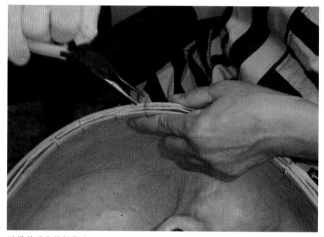

以鐵絲逐步將框綁上。

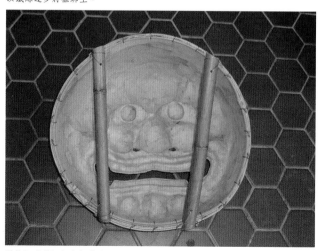

裝扶柄以利舞獅者舞動獅頭。

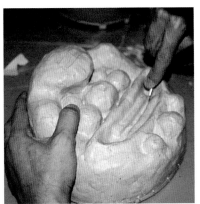

開口時下刀要注意力道，以免切出開口的邊緣不整齊。

完成開口。

將獅頭上色。

（2）附屬部分

　　這部分有裝牙、額頭貼八卦、裝耳、最後是裝飾，如附著以色帶、鈴鐺等飾品。可有自由變化的空間，例如不同的耳型設計，編上不同的色帶搭配等等，讓每隻獅頭具有作者的個人創意。

貼上八卦。

製作耳朵。

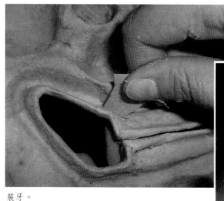

裝牙。

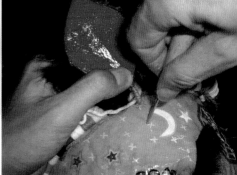

裝耳。

裝色帶。

7、爆竹

過年領完壓歲錢，照往例「納貢」繳學費，總會爭取保留部分自己做主，那些平常在店仔頭留連忘返，買不起或捨不得買的，壓歲錢都能幫忙實現這些夢想！當然，過年嘛，買點鞭炮來玩，也是一定要的啦！

在台灣過年時，鞭炮到處有得買，從柑仔店到市場裡賣春聯的攤位，甚至街頭巷尾的臨時攤位，各式各樣、琳瑯滿目，令人目不暇給，從水鴛鴦、沖天炮……到煙火，只要你花得起錢，再花俏的都有。

爆竹雖名為「爆竹」，已不見竹管，現代多以紙管代之，內置火藥，再拉出引信，只要點著，瞬間的膨脹力將紙管快速撐爆，隨

著巨響，散落開來的紙片，像是飄零的花瓣，四處飛揚，比起竹管安全美麗多了。

利用鞭炮瞬間爆炸所產生的推進力而做成的拉炮，多在喜慶宴會上使用，在強力拉扯後引爆的火藥，推動預藏在炮管內的小紙捲，瞬間拉出彩色、長長的祝福，是婚禮中必備的用品；這樣被強力送出的小紙條，五彩繽紛，常是孩子競相收集的紀念品，近期更有人將之改良，內置物不再限於小紙條，散落的還有用薄紙片剪成的花朵、蝴蝶……，甚至降落傘，小小的拉炮充滿無限的驚奇。

最常見利用噴射推力的鞭炮是沖天炮之類，其噴口朝向地面，利用反作用力將之推進高空引爆，但也有另一種是將噴口側放，點燃引信之後，會呈現急速旋轉的現象，結合風車的原理，便可旋轉飛昇至空中，這類的最佳代表則非蝴蝶炮莫屬；將側開的炮管固定在硬紙板做成的蝴蝶造形上，其中蝴蝶的前後翅膀因炮管的置入而

蝴蝶炮。

各式爆竹。

產生高低位差，形成螺旋槳的現象，一旦點燃引信，因推力加上空氣阻力的作用，蝴蝶炮便急速旋轉，飛昇至空中，同時噴下火花餘焰，形成聖誕樹般的形狀，煞是動人，這種火樹銀花的美，瞬息萬變，在記憶中，更是難忘的經驗！

放鞭炮是件刺激、快樂的事，其中的學問與智慧，總是令人玩味再三。在台灣過年，每當守年夜一過十二點，從街頭巷尾傳來的各式炮聲，宣告新年的到來，也為新年新希望拉開序曲。過年期間，空曠場地上此起彼落的炮影，冷不防地掠過身旁，雖令人舉步唯艱，卻是年節氣氛不可少的一環，為了享受這種特殊的年節氣氛，甚至有旅居海外的華僑，特別組團回台感受一番。

點炮、逃跑、搗耳朵……，期待鞭炮炸開的瞬間美感，是台灣的年節氣氛中備受期待的時刻。

三、生活

（一）紙扇

啾…框鐺！空中飛來一顆陀螺，不偏不倚地落入板凳中的鐵環，讓路過的人莫不瞪大眼睛瞧瞧，驚訝之餘才發現：這陀螺高手身影背後竟是手工精美的各式紙扇，原來這是製扇高手陳朝宗自娛娛人的招徠法寶。

一個不算大的店面，陳列各式各樣見過的、沒見過的、沒想過的手工扇子，其中有以竹子為骨架的團扇，在沒電扇、冷氣不普及的時代，乃是不可或缺的家庭必需品，而今再次端詳，更帶有幾分懷古思念的心情。

現場陳朝宗先生應觀眾要求製作團扇，表情與先前擲陀螺時的親切逗趣截然不同，他專注的眼神以及熟練的手法，令人深深感佩其用心製扇的態度；仔細把玩其手工團扇作品，更發現一把團扇已然從日常用品昇華為藝術等級的收藏。

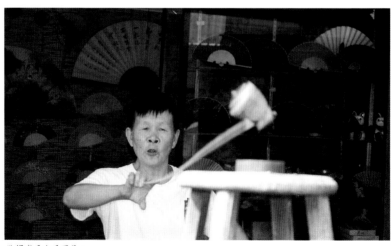

陀螺高手出手不凡。

紙扇製作過程【製作示範：陳朝宗】

步驟一：將桂竹劈好所需尺寸，泡水以
柔化纖維組織。

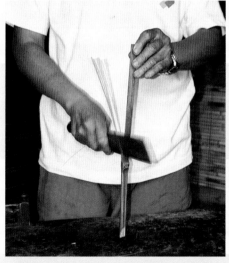

步驟二：用柴刀劈出扇面細枝，長度略
大於實際扇面，作出扇骨。

步驟三：將竹篾依序撐開成扇型。

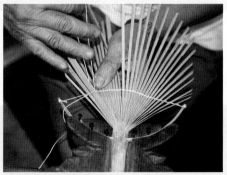

步驟四：用棉線纏繞於扇骨之間，調整
間距使其均勻分布。

紙扇製作過程

步驟五：將扇面版型描繪於宣紙上。

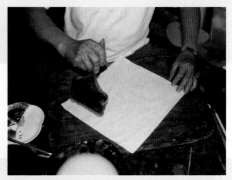

步驟八：紙背上糊。

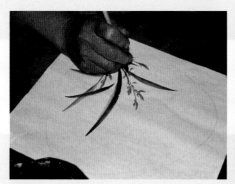

步驟六：彩繪扇面。

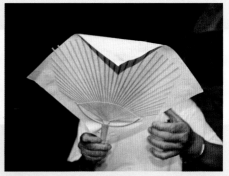

步驟九：將紙裱於扇架上。

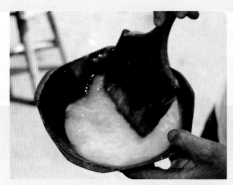

步驟七：將漿糊加水稀釋至所需稠度。

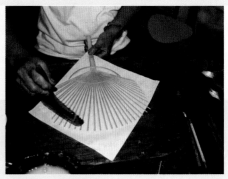

步驟十：再上糊。

步驟十一：將另一面扇紙裱於扇架
上。

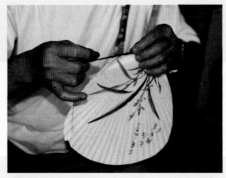

步驟十四：扇緣貼上邊條。

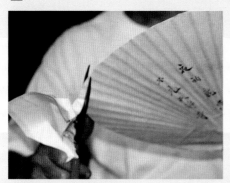

步驟十二：修剪扇型。

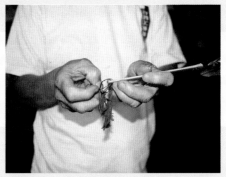

步驟十五：綁上結穗。

步驟十三：邊條上糊。

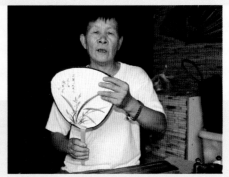

完成圖：一把完整的扇子。

（二）美濃紙傘

清明時節雨紛紛！梅雨季裡濕答答的街頭，各種雨具齊亮相，這時乍見撐著油紙傘的人，會是何種感覺？發思古之幽情？心生羨慕？傘下，是個怎樣的人？不禁令人多側目一番，其實油紙傘也曾是阿公輩以上的日用品，那時使用現代「洋傘」的人反倒是少數。

油紙傘的美，不僅在於懷古的情愫，傘骨的結構、綁線所交織出來的線條，傘面的古樸……，在在顯示前人的智慧與用心。雖然現代人捨不得使用油紙傘，將其當作藝術品收藏，每隔一段時間才拿出來欣賞，甚或更改用途成為牆上的飾品或燈罩，當光線穿過傘架，透過傘面，投射到整個空間，那種帶有幾何線條的軟和光線，頓時令人產生時空錯置的感覺。

在台灣提起油紙傘，不得不令人聯想到高雄的美濃，「美濃紙傘」彷彿成了台灣油紙傘的專用代名詞，這純樸的客家村落有哪些特殊條件，能發展出獨步全台的特色紙傘呢？這實在是一個令人玩味的問題！

美濃紙傘以廣榮興紙傘廠為重要的代表，最初在一九二二年由林阿貴先生從廣東潮州落戶美濃，那時，他帶來了四位製傘師傅，這四位師傅各自專擅於製傘的不同部分：傘骨架、紮功、疊傘紙和上桐油，廣收徒弟，分別傳授弟子製傘的功夫，那時限定每人只能學習一種技能，三年始能出師。在早期的農業社會，這樣的分工還算是一份能糊口的行業。

隨著時代變遷，美濃紙傘的實用功能漸被現代大量自動化機器生產的廉價洋傘所取代，但其古樸的質感、精美的骨架，還有製傘

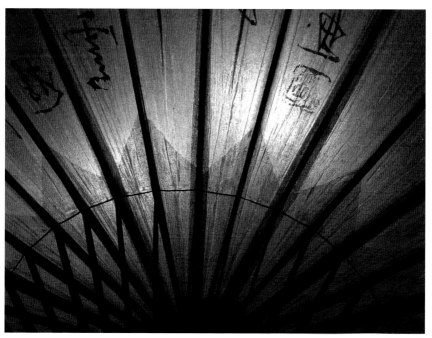

紙傘透著光呈現另一番風情。

在紙傘上題字作畫，既美觀又實用。

各式美濃紙傘。

者投下的堅持與用心，每每引人發懷古之幽情，在滾滾的時代洪流中沁潤出芬芳，提昇紙傘的藝術價值，也爲台灣的美濃紙傘找到新的時代價值與意義，收藏一支手工精美、作工實在的紙傘，成爲行腳台灣不可或缺的文化紀念品。

台灣人一向不愛送「傘」，因爲怕「散了」，因此在送傘時，總得跟對方要點零錢，算是買的而不是送，但美濃紙傘對美濃人而言，傘是「圓」，也就是「緣」，送傘圓緣，意味著團圓，象徵不久之後會有緣再聚。美好的事物不因諧音誤義而有忌諱，潛藏於傘中的美感，反而在歷經人事變遷後，仍向世人頻頻召喚、傾訴著最初送傘的約定與期許。

紙傘製作過程：

材料：孟宗竹、棉紙

過程：約三天

1. 原材料加工截取一定長度之竹子，再剖成一定之厚度，浸泡於水中二週，去除竹子的糖分，使其能防止蛀蟲侵蝕，再經過乾燥處理、重新組合。

2. 糊紙：將未成熟之柿子打成汁，經過發酵，將棉紙浸泡於柿子水裡，然後直接拿起糊在傘面上，待其晾乾（發酵過的柿子水爲天然的染色劑及黏著劑）。

3. 傘面處理：在傘面上繪製各式圖案，並塗上三層桐油使其防水，更有利於保存。

4. 裝上傘柄、傘內短骨、穿線增加美觀與堅固，最後傘頭綁上傘頭布，是爲成品。

（三）小紙傘

　　傘除了實用價值，也兼具美觀作用，在硬質的骨架上裱以圓形的傘面，收張之間展現幾何之美，一般除了作工精美、兼具實用、收藏的油紙傘外，為因應需要，亦有訴求造形簡單的小紙傘問世，其形貌結構，均與油紙傘無異，唯其作法較為簡易，例如骨架部分改以細木條取代之，因而找到小紙傘的存在價值與推廣空間。

　　小紙傘在台灣曾有一段輝煌的外銷歲月，其用途不外乎裝飾、美觀，就像是水果冰品上的飾品，或經由平衡作用而成的吊飾都是常見的用途；而台灣業者也將其半成品做成教材，提供學生製作、練習，傘面在糊裱前可供提詞、作畫，可算是兼具藝術、工藝的最佳應用教材。

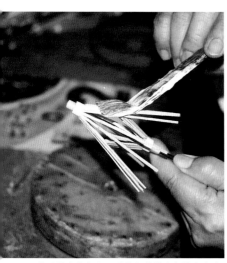

傘面放在傘台上，再將上過膠的傘骨貼裱其上。

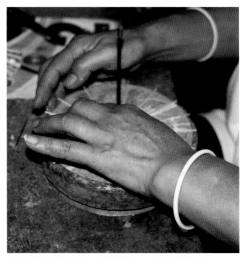

在傘骨上糊膠必須注意厚薄均勻，以免脫膠或過黏。

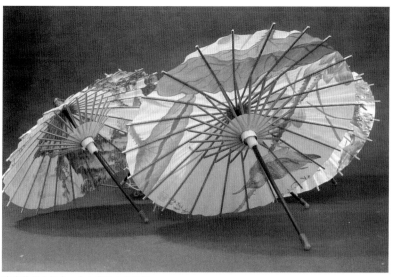

完成後的小紙傘，令人發思古之幽情。

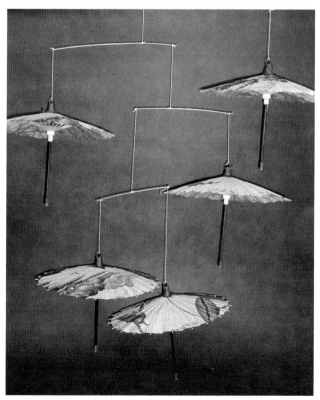

小紙傘吊飾。

（四）應用

1、四色牌

四色牌色彩豐富，亦可作為紙藝創作的媒材。

四色牌除了作為博奕之用，其鮮豔的色彩、堅硬的材質亦可作為創作媒材，如餐桌上的桌墊，即是令人莞爾一笑的實用作品。

2、垃圾盒

圖一：將一張長方形紙張對摺。

圖三：將一邊開口對準中心摺線壓平。

圖二：再對摺。

圖四：翻過另一邊，亦將另一邊開口對準中心摺線壓平。

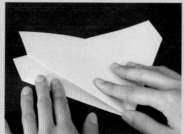

圖五:翻回,使其呈對稱狀。

圖九:將上一步驟摺成之邊角往內塞摺,使
其盒邊不會翹起。

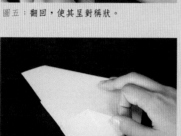

圖六:將二邊角對準中心線摺齊。

圖十:將盒底對準盒邊壓出摺線。

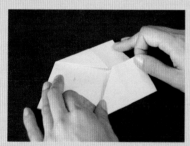

圖七:反面,亦同上述步驟。

圖十一:展開盒子。

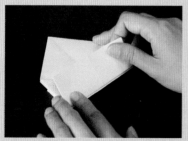

圖八:將開口部分對齊上一步驟之橫線,朝
尖端摺平。反面,亦同上述步驟。

圖十二:完成圖。

四、童玩

（一）柑仔店的回憶

　　一塊錢可以買五顆彈珠，如果有五塊錢應該可以買二十五顆彈珠才對，不同的玩具、糖果、文具……都有不同的單價，唯一相同的是：在「柑仔店」都可以買到，這也是當年許多台灣囝仔應用數學的啓蒙地。

　　柑仔店多設在學校、市場、巷口……，凡是孩子們容易路過聚集的地方，都有它的蹤跡，小小的攤子或店面，掛滿、擺設各式吸引孩子的物品，像是致命的吸引力，每個孩子總愛泡在裡面不肯離去，將平日省吃儉用、靠著幫忙做家事或家庭代工攢下來的零用錢，全部貢獻在充滿誘惑的柑仔店裡。

　　柑仔店的魅力，在於它提供孩子日常生活用品之外的渴求，像是正餐外的零食，幾乎都可以在柑仔店買到，而早期台灣孩子的玩具，十之八九都是從柑仔店買到的，當然，時下最流行的「偶像」衍生商品，像是「史艷文」的布袋戲偶、印有「保鏢」主角人物的尪仔標、「科學小飛俠」的武器……、「神奇寶貝」的玩偶，到戰鬥陀螺，都曾是柑仔店的熱門商品，雖然時代在變、主角在換，不變的是，這些屬於孩子們的熱門商品，都可以在柑仔店找到。

　　有時柑仔店也會因應時節，配合學校的課程進度，引進不同的「商品」，像是春天會賣「蠶寶寶」，有時買多了還會附贈一個抽糖果剩下的空盒，讓你做「蠶寶寶」的家；當然後續蠶寶寶的餌食桑葉，是不可或缺的，這樣的服務，更是嘉惠不少學子、家長。在

柑仔店是充滿童年回憶的地方。

台灣，一般孩子可能用得到、卻又不知如何取得的教材或物件，通常在學校附近的柑仔店都能獲得解決，小到橡皮圈、大到科學教具，甚至顯微鏡、天文望遠鏡都可能買得到，柑仔店的老闆就像是個萬事通，任何孩子們所想、所需的物件，找他就對了！

　　柑仔店，除了作為一個買賣場所，更是一個資訊傳播的中心點，它有別於市場交頭接耳的宣傳方式，在最明顯的位置，擺設當下孩子們最熱門、最渴望得到的商品，在這些商品前流連忘返的孩子總能遇到「同好」，不管認不認識，同樣的商品就能激盪出共同的話題，在柑仔店交到的朋友，因為建立在相同的嗜好上，往往會比同班同學來得更要好！每每有新的商品出來，這些「同好」總會「好康逗相報」，當個人財力無法負擔時，為了避免向隅，常會有幾個同好合資搶購，再輪流分享。當然那些絕版或少量發行的文具、玩具，正是勤跑柑仔店，重視資訊流通的戰利品。擁有令人稱

柑仔店裡琳琅滿目的商品。

羨的文具、玩具正是柑仔店常客不斷追求的成就感。

　　柑仔店在台灣不單只是文具及玩具的賣場，就紙藝的角度而言，柑仔店也扮演著推動的角色，從尪仔標、紙娃娃……到色紙包（除了有色紙外，還附上簡易的教學），甚至近期的「幸運星」、「千羽鶴」……在柑仔店都曾是盛極一時的暢銷商品；有時在較熟的柑仔店買來材料，遇到自己不會做的，還可以請教老闆，若還是不解，老闆還會介紹「高手」來充當臨時家教。因此，柑仔店對台灣囝仔而言，可說是學校外的教室。在卡通「科學小飛俠」播映的年代裡，除了許多相關的文具、玩具外，最令人難忘的，莫過於他們的座騎，最熱門的時候，「鳳凰號」紙雕材料，熱賣到常缺貨，為了做「鳳凰號」，大家集體動員分工做紙雕，幾乎成了難以想像

科學小飛俠1號鐵雄的座機。

的神話,那時做不好的,甚至會請代工,深怕自己所擁有的「鳳凰號」比別人差,當時一件「鳳凰號」紙雕材料一塊錢,而代工製作最高收費曾有三塊錢的記錄,這或許也奠定了現代五年級紙藝家的紙藝基礎。

幽暗的燈光,塞滿各式孩子期待的商品,擺滿了各式最想要的文具、玩具,擁擠到無法錯身的走道,交織出台灣人對柑仔店的印象,其中有許許多多的驚奇與發現,是孩子無法抗拒的誘惑,充滿了各式的傳說:誰中了店裡的大獎,或是誰在前幾天發現了怎樣夢寐以求的寶物……,在永遠消費不厭的店舖裡,每次都能有新發現,那些時下流行的文具、玩具,或是那些屬於爸媽們的童年回憶。

（二）抽牌二三事

中！中！中！中！唉呀！就差一號，老闆，我還要再抽。柑仔店裡什麼都有，唯一不足的就是口袋裡的零用錢，但這也不是沒辦法，老闆早就幫你準備好抽牌子了。

抽牌子，你只要用少少的錢，就有機會搏到想要的大獎。八十當、一百二十當、二百四十當、三百六十當……，不管是幾當，各種可能的玩法，都有誘人的機率，讓你相信你有機會成為贏家。小小的紙牌裡充滿各種玄機，令人參不透，卻又莫可奈何，那些流連忘返的歲月裡，紙牌提供了具體的希望。

抽紙牌，不像抽籤，一副數字牌，同樣的號碼一般不會重複出現，否則這家柑仔店，就會因為沒信用而被孩子們「出局」。每個常到柑仔店的孩子都有一本自己的「抽牌經」，如果只剩下幾張牌，而大獎還沒被抽完，往往是最值得「投資」的，所以趁老闆沒察覺前，得先把大獎抽走；而剛開封、沒抽過的牌最不可能作弊，可以安心的抽，孩子們總認為商家會事先抽走幾張有大獎的牌，降低中獎率，如果一副牌抽到最後，還留著大獎，就可以持續鼓動孩子們的消費力；各種偷牌的作法、傳說，流傳得很快，因此，跟柑仔店老闆鬥智的小撇步就成了所有孩子們共同追求的秘技。柑仔店為了生存下去，極少敢在抽牌上動手腳，深恐得罪了這些消費主力。

抽紙牌除了運氣之外，每個小顧客多少都會有自己的幸運牌位，而這些都是花了不少零用錢，經年累月才統計出來的相對位置，這個位置經常在變動，通常還會有幾個備用位置，以資遞補，

這就像是保險箱的密碼，不能輕易告訴人。而根據抽牌時的謀略說不定還可以對照出個性及未來可能的發展哩！

　　有時為了省錢，較機靈的孩子會四處打聽批發處的所在，再努力存夠零用錢到批發處「割糖仔」，將自己從柑仔店裡所「偷學」的販賣技巧，在同學、親友間做起流動柑仔店，小小的打工生涯就此展開，當然，這一切得背著家長及老師，為了避免消息走漏，同時也為了拉攏顧客，常會把抽牌後所剩的備品或空盒，回饋贈送給光顧的「客人」，這樣打工做老闆的經驗，雖不曾是多數孩子的體驗，卻是照顧「自己人」的具體行動。

各種抽法的抽牌。

　　抽牌子要百分之百中獎，也不是完全沒辦法，首先，要瞭解紙牌的製造特性：同一當的紙牌，正面每支牌子都印有相同的花色，背後卻印著完全不同的數字序號，當然，在抽起牌子後，得再撥開浮貼牌面不透光的馬糞紙，將希望投之於未開的紙牌，開牌剎那的心情、起落的情緒，也正是抽牌的樂趣之一，牌中的數字關係著中獎與否。如果能夠事先預知底牌的相對位置，那麼在抽牌時便可無往不利，為了事先知道牌底數字，最常流行的方法是透過強光來預窺內容，但柑仔店老闆豈容你這樣做，一旦被發現便會被「點油做記號」，從此被列為拒絕往來戶。當然，這也不是完全無解，在繳了無數學費後，終於悟出百分之百的破解方法：首先，要先做點功課，事先查清楚所抽的牌是幾當的，再來記清楚每支牌子上面所印

抽牌上的花和數字是破解中獎的線索。

的花色，當然這些花色上，常會印有一些如：127、369、586……等數字於印花上，這就是關鍵了，只要到批發處再買一副相同的牌，逐一翻閱，背熟相對的中獎位置，保證必能百發百中；此法雖好，但切忌好大喜功，在中獎之餘，一定要故意抽一些不中的，如此方可鬆懈柑仔店老闆的警戒，認為你只是運氣好，關係不會搞砸，細水長流嘛；否則，每抽必中，而老闆又抓不到取巧證據時，極易惱羞成怒，心一橫，不再做你的生意，那便得不償失，為了過足癮頭，此法不宜在同一家柑仔店長期施用，最好到遠點不熟的柑仔店，輪流運用，如此不但增加機率，同時又能滿足抽中大獎的快感。

從小將零用錢貢獻給柑仔店老闆的台灣小孩，不只是單純的消費者，還有許多小社會的互動，中間互有消長、起落，角色的扮演歷經小顧客、小老闆、成精、長大成人的過程，再次回味童年當小顧客時的那種單純、滿懷希望的快樂。小小的抽紙牌，維繫著無數台灣頑童級一輩的共同話題。

（三）尪仔標

在台灣，「尪仔標」是最具代表性的紙製玩具，尪仔標上不但印有孩子們流行的圖案造形，更在上下左右印有生肖圖案、撲克牌花色、象棋，還有剪刀、石頭、布；雖然所用的材質僅是馬糞紙，但在台灣孩子的心目中，尪仔標卻是財富的象徵，尪仔標的多寡不但等同財產的數量，更代表此人在孩子群中的地位，那時尪仔標用買的不稀奇，贏來的才算真本事。

　　尪仔標的玩法有許多種，往往只要大家達成共識，一場鬥智、鬥力的競技就此展開，沒有太過繁瑣的禁忌與規則，只有單一的目標：多贏一些回來。為了要贏，勤練加減、搞清楚符號的大小、辨識生肖、天干的順序都只算是基本功，常見的玩法每個孩子都會上好幾套，反正那麼多玩法，總有比較屬於自己的強項。

　　打尪仔標是常見的玩法之一：每人拿出相同的張數，洗牌後，以猜拳或抽牌比大小，決定先後順序，將疊整齊的尪仔標，用自己

尪仔標除圓形外還有各種造形，上面印的圖案正是孩子間最流行的偶像。

手中的「王牌」將其打出，只要是被打出的尪仔標，都歸打擊者所有，依序直到所有尪仔標都被打散分光，再重新出尪仔標來玩，打尪仔標時必須小心，別把自己的「王牌」卡在尪仔標疊中，成為「人質」而失去比賽資格，到時還得拿別的尪仔標，跟贏家「贖回」自己的王牌。

為了增加自己手中王牌的「戰鬥力」，為王牌施以各種特殊的鍛鍊（加工）再所難免，像是為了增加尪仔標的緊實度，先是用火烘烤其中的濕氣，再用蠟燭在紙牌背面上蠟，填充馬糞紙的空隙，再放到平整的桌面上搓磨均勻、減少磨擦力，這樣打尪仔標時，就再也不用擔心「卡牌」了；當然，為了多贏些，也有人會將自己的王牌在水泥地上將外緣磨薄，如此一來，玩拍尪仔標時就可成為常勝將軍。有時為了避免自己的王牌操勞過度，會多準備幾張候補王牌，不過這些王牌中總會出現一張自己的「幸運牌」，像這樣蹲在地上和那些熟悉的、或將要熟悉的戰友玩尪仔標的經驗，正是許多台灣人共同的童年回憶。

（四）紙娃娃

娃娃的種類有很多，木刻的、布縫的、塑膠的、會眨眼的、會動的……，但這些都不及「紙娃娃」來得普及。

在台灣，「紙娃娃」在女孩們的心目中，就好比是「尪仔標」在男孩們心中的地位，且有過之而無不及。「紙娃娃」不單是「玩具」，更是女孩們的「好友」、「家人」……。每個紙娃娃，除了原有的底衣外，女孩們可依「家家酒」中紙娃娃所出席的場合，搭

配不同的服裝、配飾來為紙娃娃裝扮，一場童話中的盛宴，就此展開。在物質不算充裕的年代，「紙娃娃」陪伴許多台灣女孩成長，滿足許多灰姑娘的夢想，為紙娃娃打扮，彷彿自己也一同與會。在「家家酒」的娃娃盛會中模仿故事人物的角色與對話，每個紙娃娃都有自己的名字、家人、個性還有專屬的服裝，當然與手帕交們交換「紙娃娃」的服裝、配飾穿戴是常有的事，有時為了盛會而再動手DIY添加廳房、傢俱也是常見的事。當服裝、配飾不夠時，有的女孩們還會自己畫出那些原本套裝配件中沒有的式樣，親自DIY為自己心愛的紙娃娃打扮一番，因此成為服裝設計師，就成了許多台灣女孩長大後最想從事的行業，不但打扮紙娃娃，也在遊戲中找到實現自我的成就感，建立起小小人際圈中的角色扮演。

盛會結束後，紙娃娃多會有專屬於自己的「臥房」、「衣櫃」……，紙娃娃總被小心翼翼地收藏在女孩最好的「容器」中，像是捨不得用的新鉛筆盒；或是好不容易跟大人要來的餅乾盒，甚至就夾在書裡陪著自己上學，還有人會將紙娃娃放在枕頭下，陪自己做一個童話的夢。

紙娃娃，因為價廉物美、富變化性，曾是台灣最受女孩們青睞的玩具，紙娃娃除了出廠時，在底紙上所印的「小甜甜」、「瑪琍小姐」、「莎莎」……，女孩們常會再為紙娃娃取上新名字，如此一來，彼此間的感覺也變得更親近。

但是，儘管與紙娃娃再要好，卻少有人將兒時的紙娃娃保存、伴隨自己長大。那時隨著紙娃娃的流行，也流傳一些關於紙娃娃的「鬼故事」，最常聽說的有：紙娃娃不能過年，一旦放過大年夜，紙娃娃就會有生命，會在晚上起來走動、穿衣服、不准主人遺棄她

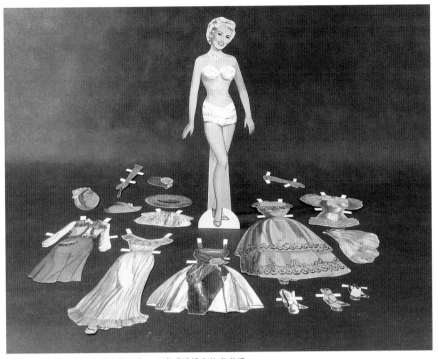

西洋美女娃娃可穿戴各種衣飾配件，出席不同場合的家家酒。

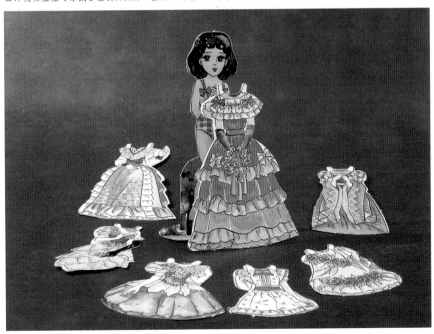

東方娃娃擁有女孩夢想的各式服裝，有時台灣女孩們會為自己的紙娃娃自行設計、彩繪服裝。

……，否則，有人就會倒大霉。另外一則傳說則是：在農曆七月鬼門開前，得將所有的紙娃娃火化，不然，鬼門關一開，許多靈會找有人形的東西附著，紙娃娃若是著了靈，鐵定會鬧得雞犬不寧……。如此嚇人的傳說，正好讓大人藉機收復一些被孩子們玩具佔據掉的「空間」。當然，最樂的莫過於柑仔店的老闆了，每到過完年節或七月，總會有新的「紙娃娃」大賣潮。

「紙娃娃」成就了許多台灣女孩的童話夢，在小小的遊戲中，嚐試體會各種不同的角色扮演，感受各種人際關係的互動，反映了童年所能感受、體會的社會縮影，交流出姐妹、同學的情誼，在歷經成長後，仍是台灣女孩們共同的童年話題。

（五）風箏

在有風的日子，漫跑在「草埔仔」，牽著線，逐著風，揚起不止是高昇的風箏，還有臉上的笑容。

「風吹」是台灣孩子對風箏的稱呼，「放風吹」很少是一個人的獨立活動，總得有人高舉風吹，再由另一人拉線逐風，從下風處往上風處奔走，邊跑還得邊抽拉，讓風吹迎風而上，若是沒成功，那還得從頭再跑起，這樣逐風玩耍的日子，是多數台灣小孩共同的經驗。

早期風吹多半必須自己做，那種精緻炫耀型的風吹，得到特定的地點或比賽時才看得到，對一般小孩而言，只要能飛上天的，都算是好風吹。

做風吹必備的材料有：紙張（米店送的日曆是最好的材料，尤

其是星期六、星期天的顏色特別,當找不到紙材時,報紙也可以)
、竹篾(一般需要剖竹子,但沒有竹子時,大多是找大人還沒點過
的香,將上面的粉末去掉之後的勻稱竹骨,最適合做風吹)、線則
是牽引風吹的必備材料。當材料備齊後,循著大朋友所教的方法,
不消一會兒,就可到「草埔仔」馳騁一番了。

　　讓風吹飛起來,看似簡單,卻需要多方的配合與技巧,先得有
風,而且還得持續地吹,不能中斷,當然忽強忽弱也不行;再來,
風吹的好壞也很重要,受風角度(即綁線的位置角度)是否合宜?
起飛時會不會只兜圈子而不上昇?左右晃動得會不會太厲害?起飛
時「倒頭栽」怎麼辦?萬一風力減弱,後繼無力,該如何處置?克
服難題,尋找解決方案,正是台灣小孩的專長,調整綁線位置、左

放風箏是親子互動的最佳方式。

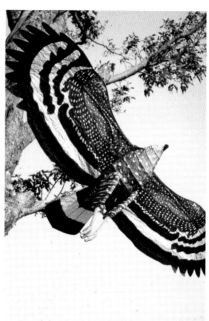

黃景禛製作的風箏馳名國際（黃景禛先生提供）。　　大冠鷲在天空翱翔，近看時才發現是風箏！（黃景禛先生提供）。

右重量抓均衡、加長流蘇長度、抽拉、助跑……，都可能是解決的方案，風吹高高飛，所有的汗水都化爲臉上的笑靨。

　　風吹飛高高，風吹線一綑接一綑，風吹飛到雲端裡，有時孩子們還會再用小紙片，寫上想說的話，掛在風吹線上「寄電報」，一張接一張，沿著風吹線冉冉上昇，只要不是負荷過重，再多的電報都不成問題。

　　當一群孩子在「草埔仔」放風吹時，發生搭線纏繞在所難免，因此「鬥風吹」就成了放風吹時的另一種樂趣，爲了把別人的風吹擊落，先得有堅固的風吹，再來要有高超的操控技巧，當然，強韌的線是少不了的，有時爲了避免鬥輸，多準備幾個風吹是必要的，爲了比賽而鍛鍊出來的製作技術、改善方法和施放技巧，往往是最爲紮實的。

風吹從製作到施放，對台灣孩子而言都有不同的樂趣，尤其是在收成後或是在休耕的農地上，那種人與土地親近的感覺，在幾經歲月環境變遷後，仍能保有快樂的童年記憶。

（六）摺紙童玩

一張紙，對台灣的孩童而言，它不會只是一張紙，可能成為一艘船、一隻青蛙、一架飛機……，一個童年的夢。

台灣孩子所玩的玩具多取材自生活週遭，靠山，田野跑；靠水，河裡游；而那些不適合外遊的日子，就在家裡動動手、做做從大孩子那兒學來的各種玩具作法，其中摺紙應該算是最為普遍的項目。

摺紙，何時出現在台灣，已無可考，唯一可以肯定的是：歷經日治時期的老人家，一定都曾摺過紙；原來，自從老祖宗發明造紙術後，發展出多采的紙藝文化，漸而影響臨近的國家日本，由於對中國文化的喜愛，日本不斷改變造紙技術，並將中國東傳的摺紙藝術推廣到全世界，以致摺紙的英文「origami」是以日文發音，日本更在明治維新（1852~）時代，將摺紙排入正式的教育項目。台灣在日治時期，對摺紙文化的喜愛亦受到刻意推廣，與原有的文化產生交融的現象。藝術本來就無國界，何況是摺紙童玩，在語言、文字未通之前，便已成為孩子們的交流工具。

紙張因取材方便，加工容易，自然成為孩子們自製童玩的最佳選擇，而一張正方形的紙，不割、不黏、不畫，純靠摺褶的技巧，加上一點想像，各式奇花異草、珍禽異獸、各式流行的主角造形…

…，莫不在一次又一次的嘗試中被發展出來，而與好友分享的同時，也將累積的智慧流傳下去。

一張小小的紙張，能夠滿足大大的成就，只要稍稍的改變，便可創造出新的造形，在小小的心靈中那便是「發明」，朝向「科學家」又邁進了一步，就這樣一點一滴，建構出：觀察、想像、嘗試、創造、自信的生命特質。

經過多年的調查、比較後發現，喜歡摺紙的小孩，除了手腳、思考較靈活外，與其他同齡或兄弟姐妹間主要的差異有：

1. **EQ高、變通力較強**：此法不通，換別法，總有辦法走到通為止。

2. **執著而非固執**：今天無法完成的事，明天再做；明天無法完成，後天再做……，即使要做的事因故中斷，不管過了多久，只要一有機會，絕不放棄，繼續執行，直到完成為止。

3. **執行力強**：只要決定了的事，一定設法完成，絕不做一步登天的空想；執行前會先將「夢想」分階段實施逐步實踐，使之成為被完成的「理想」，就好比在摺一件有難度的作品，絕不可能只摺一下就可完成，一定得一個步驟、一個步驟確實摺好，才能使作品愈接近完美無瑕。

4. **理性的服從**：只要能提出一套理性法則，摺紙的孩子便能義無反顧地執行，不做無意義的反問。只需用對正確的教育方法，摺紙的孩子，會令教育者得到相當的成就感；反之，填鴨式的教育模式，無法說服他們的理性遵循，摺紙的孩子則常被視為叛逆之徒。

5. **人際關係佳**：摺紙的孩子起初多向其他孩子學習，能夠與人良好互動；又每逢新作發表，總需要觀眾，自然會發展出融洽的人

際關係；等到操作或創作能力達到一定水準，屆時，會有分享的需求，自然聚集出同好會、網友會，很快地就能打成一片。

6. **理解力強**：經統計發現，常摺紙的人，數學通常都很好，尤其是幾何觀念，通常在性向測驗中的「空間推理」及「機械推理」表現優異，主要是由於紙張的幾何特性，以及摺褶後所轉化的立體空間特質。

現代醫學雖然進步，仍有許多未治之處，在台南有位金婆婆，得了退化性關節炎，行動甚為不便，一日見到小孫女學摺紙，憶起兒時摺紙的快樂，於是重拾紙張，看著書，一個步驟、一個步驟地慢慢摺，一方面教孫女，一方面做復健，退化性關節炎因而奇蹟似地好了。為此，在感恩之際，便在台南各醫院做起義工，積極地分享摺紙所帶來的好處。

摺紙，是所有紙藝中與台灣人結緣最深的一種手工藝，台灣人從小到老，或多或少都摺過紙，某些人摺紙只是成長中的調劑品，但對某些人而言，摺紙卻成了生命中的轉捩點，在歷經滄桑後，依舊歷久彌新。

【曲藝馬】

初次見到本作品是在日本布施知子老師的書上，其上註有一排小字「中國的摺紙」，之後屢見於日本其他紙藝刊物，那排小字卻不復見；當時在台灣及大陸的紙藝同好聯會追探本作品時，仍未有人見過或聽聞過類似的作品，足見文化散佚之速，今將此法加上個人的創意，發表於本書中，期能將優良文化推廣、長存。

曲藝馬摺法

步驟一：將正方形的紙張三角對摺。

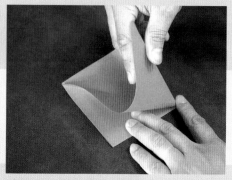

步驟四：另一邊也一樣。

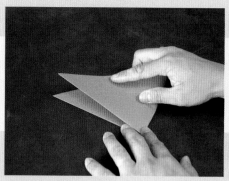

步驟二：再三角對摺。

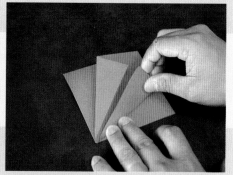

步驟五：如圖將開口處摺向中線。

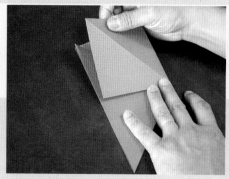

步驟三：將其中一邊的三角形撐開對準中線摺平。

步驟六：翻面做同樣的動作。

步驟七：將底部三角形沿線前摺。

步驟十：用剪刀沿中線前後分別剪開
至三角形摺線底部。

步驟八：將前三步驟的摺線還原。

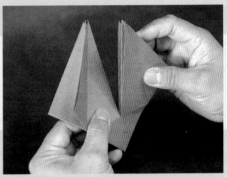

步驟十一：前後兩面剪好後底部三角形
相連。

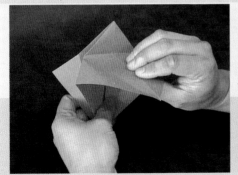

步驟九：如圖掀起前後兩面。

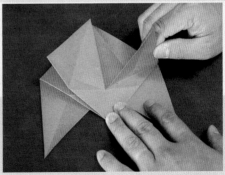

步驟十二：沿著切口頂端及摺邊轉角，
將外層反摺成菱形。

曲藝馬摺法

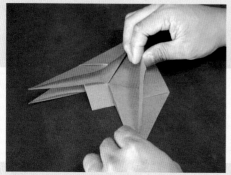

步驟十三：如圖沿中線對摺。

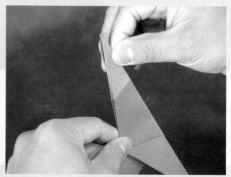

步驟十六：將頭部回摺。

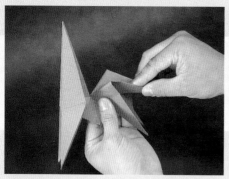

步驟十四：如圖將其中一端由內反摺出尾巴。

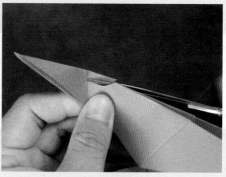

步驟十七：用剪刀在頭部摺線以下如圖剪出耳朵。

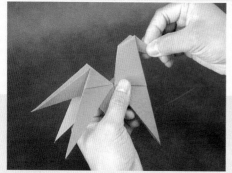

步驟十五：用同樣的手法摺出頭部。

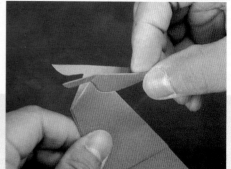

步驟十八：再反摺出頭部。

步驟二十二：將嘴部摺平，頭部即完成。

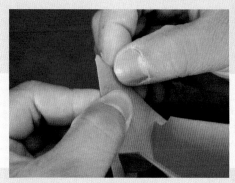

步驟十九：如圖將下巴撐平。

步驟二十三：將臀部撐開兩側，如圖摺向中線，再予摺平。

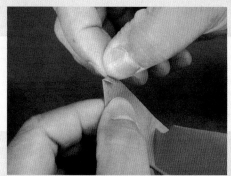

步驟二十：將尖端往下反摺。

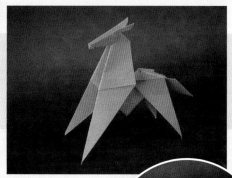

完成圖。

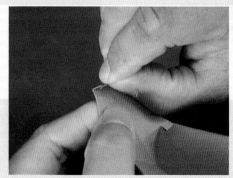

步驟二十一：再反摺。

以食指放於馬尾處，急速上挑，曲藝馬即因慣性運動及重力作用，而作出翻筋斗的有趣動作。

161

（七）童玩中的紙製品

童玩，不只是打發小孩的玩意兒，其中更包含教育與學習的功能。紙，有許多的特性，正適合做各種加工及應用，配合歷史典故、傳說、物理遊藝、生物特性……，舉凡能被應用、聯想的，都可能發展成童玩的一部分。

紙張除了可供書寫外，最大的用途莫過於印刷。透過印刷可將繁瑣的意象畫面，藉由印版轉印到紙面，大量而快速地增加生產速度與傳播效率，廉價而實用的生產技術，自然大量被應用於童玩之中。因此，台灣的童玩樣式中不乏紙製品，像是昇官圖、捲紙探險、爬地龍、伸縮遊蛇、伸縮棒、翻紙花、風車、紙樹開花、按壓飛鳥等。

1、昇官圖

在台灣以「昇官圖」形式所衍生的遊戲就有好幾種，例如：民國初年至四、五○年代之「河洛文」(葫蘆問)民間遊戲就是，其中的遊戲圖上畫有螺紋狀的軌跡，每一軌階都印有圖案，除了張果老的圖案只出現一次，其他共有二十三個圖案各出現兩次次，合計四十七個圖案，每個圖案都有各自的呼詞，一邊玩遊戲、一邊喊叫呼詞，頗為有趣；類似的遊戲圖紙也常因流行或需要，發展出不同的內容、圖案，甚至修改玩法，例如：台北圓山動物園曾是台灣小孩夢寐一遊的地點，「環遊動物園」的遊戲自然應運而生，圖中除了印有各式動物，還有捷徑、進步、退步的圖階，在遊戲中，不僅按所擲的點數前進，有時還得憑運氣加速進退，以增加遊戲的趣味性、刺激性，這類遊戲總讓台灣的孩子百玩不厭。

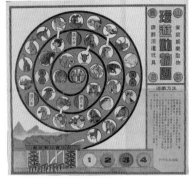

環遊動物園。

小青蛙遊台灣，寓教育於娛樂。

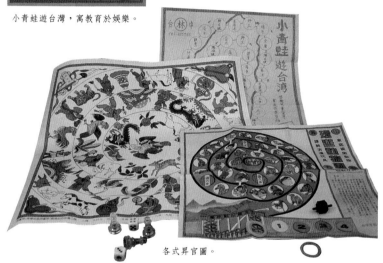

各式昇官圖。

2、捲紙探險

將一張長長印有各種岔路的紙條，從終點開始捲起，最後只留下出發點，一人用指頭指著所選擇的道路，另一人負責開圖，每個叉路代表一個抉擇，不同的抉擇決定不同的命運，運氣好的過關斬將、有驚無險，運氣不好的便在出師不利的嗟嘆中NG重來。當然，切記來時路，有機會重來時，莫重蹈覆轍，終有一天走到終

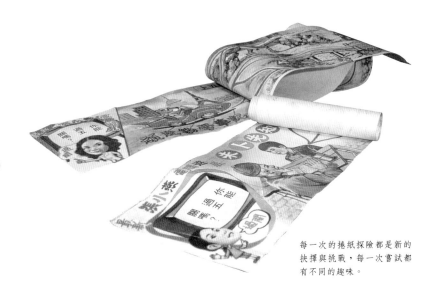

每一次的捲紙探險都是新的
抉擇與挑戰，每一次嘗試都
有不同的趣味。

一個人用指頭指著所選擇的道路，另一人負責開圖。

點；遊戲中除了運氣外，記憶力也很重要。細看每一個關卡都有其特定的意義，告誡錯誤的事情不可犯，否則只有「死」路一條，在遊戲中選擇一條正確的道路，往往事半功倍，人生的旅途，選擇正確的方向一樣重要，在小小的遊戲中，可充分體驗人生的縮影。

一樣的圖紙，只要有人玩過關，便不再新奇，所以柑仔店每次販售捲紙探險遊戲時，總有許多圖案可供選擇，為的是能滿足小顧客們收集嚐鮮的慾望，有時柑仔店所賣的圖案被玩膩了，比較機靈的孩子還會利用白報紙，自己做樣、設計捲紙探險，雖然沒有柑仔店賣的那麼多變化，但自己設計關卡也是一種樂趣。

3、爬地龍

細繩一抽一放，加了橡皮筋的軸線，便可以在地上奔跑起來，當然囉！還得有個外殼罩著它，這外殼需要一定的硬度，在塑膠製品還不發達時，多以紙脫胎的方式來做外殼，當然厚紙再用鐵絲加強也可以，如果後面加上用紙摺褶的蛇腹，跑動時因與地面發生磨擦力而造成拖曳的現象，那就更加有趣了。這種造形常見的有各式爬蟲，其中「蛇」、「龍」的造形算是最暢銷的，這樣的玩具在五、六○年代的台灣，曾是孩子們爭相搶奪的玩具呢！

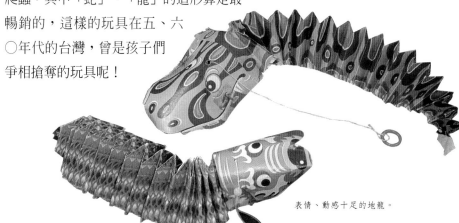

表情、動感十足的地龍。

台灣民俗紙藝

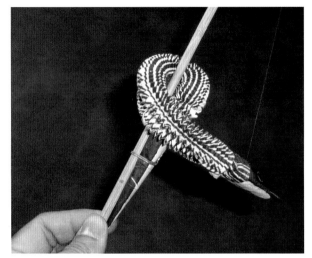

晃動竹棒將蛇盤繞其上，形成蠕動爬行的姿態。

4、伸縮遊蛇

　　在竹棒的頂端綁一條細線，而細線的另一端則吊著陶製的蛇頭，蛇腹是由紙條摺成的屈曲、縐摺線條所構成，尾端則固定到竹棒中間，因此竹棒甩動時，因為重力及慣性運動的作用，會產生紙蛇爬行的效果，彷彿真的具有生命一般！其中蛇腹摺褶所用的紙張極薄，極具彈性，活動時的伸縮動作自然靈活，彷彿真蛇在地上蠕動爬行，是頑童最愛拿來嚇唬膽小愛哭的小女孩的法寶。

5、伸縮棒

　　在竹棒上的一頭固定長條蠟紙
的一端，再將長條蠟紙纏繞在竹棒
上，遊戲時將竹棒快速甩向目標，紙條
因慣性運動而逐漸拉長拋向標的物，待竹

簡單的原理卻能夠變化出許多趣味。

棒一豎，紙條又滑回來，利用紙張的彈力，加上蠟紙表面極小的磨擦力，遊戲時彷彿是孫悟空的金箍棒，具有伸縮、任意變長的魔力，尤其趁人不備時忽然使出，效果最好；七〇年代，「無敵鐵金鋼」卡通流行時，有些店家甚至在其上加了「金鋼飛拳」，頓時成為頑童級人物人手一支的玩具。

6、翻紙花

魔術師的魔棒最令人驚奇的是在小小的空間裡，變出大大的東西。翻紙花利用百摺裙般的蛇腹摺，互相組合、收合於小小的空間中，遊戲時只需將之翻轉，紙面即被撐開來，再用力一晃，瞬間又綻放為另一種花式，令人目不暇給，美不勝收、多采多姿的豐富變化，是翻紙花最迷人的地方。這樣的玩具，不知何時開始出現在台灣，只知道當爸爸的玩過，現在當兒子的依舊驚豔於這小小的玩意兒。

7、風車

從正方形的紙張四端朝內斜剪，再從中心以鐵絲貫穿，並依序將同樣位置的紙角拉到中央貫穿，將鐵絲尾端固定，而鐵絲的底端則纏繞在

色彩豐富的翻紙花，美不勝收。

精緻的風車旋轉飛舞時的美感，令人目不轉睛。

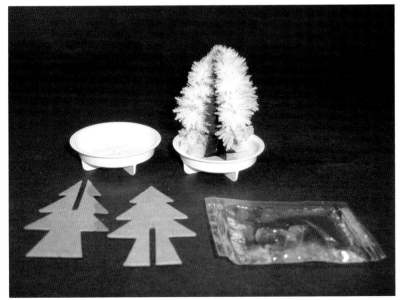

紙樹開花是觀察結晶最好的教材之一。

棒子上，手持棒子迎風而行，紙面因受風阻，便轉了起來；這樣的自製風車，現在父母那一輩的台灣人多少都做過，類似的玩具在有孩童出沒的地方從不缺貨，除了自製的陽春型風車，色彩豐富、造形多樣，甚至用編的、再貼上印花紙的風車，到處有得買，風車是台灣孩子最常玩的紙製玩具之一。

8、紙樹開花

紙樹能開花，紙樹開花了，紙樹真的開花了?！不信？只要將買來的紙樹組合好，放在小皿上，並將包裝裡所附的培養液倒在器皿中，藉著毛細作用，紙樹將培養液吸了上來，不消一會兒便開始冒出一朵、兩朵、三朵……的雪花，皎白的雪花像是國外賀年卡上印製的雪景。隨著時間過去，雪花愈開愈多、愈開愈大，最後整棵紙樹終於淹沒在雪花之中。這樣的遊戲百玩不厭，至於為何樹上的花長出來後不會溶化，就令人百思不解了！這培養液添加了什麼成分，自然是製造廠的商業機密，而這樣小小的紙樹開花，多少年來搔破頭！同時，也為台灣增加了不少外匯。

9、按壓飛鳥

許多玩具不一定完全是單一媒材，複合不同的材質、各取其長，是做玩具的最高原則之一，其中鐵皮製的按壓飛鳥即是一例：在鳥翼下方左右各加上一個用紙做成的蛇腹風鼓，當翼膀因按壓而上下拍動時，也抽拉了翼下的蛇腹風鼓，通氣孔則是一個哨子，所以當快速振翅時，因風鼓的吹吸作用，哨子便發出鳥鳴聲，使按壓

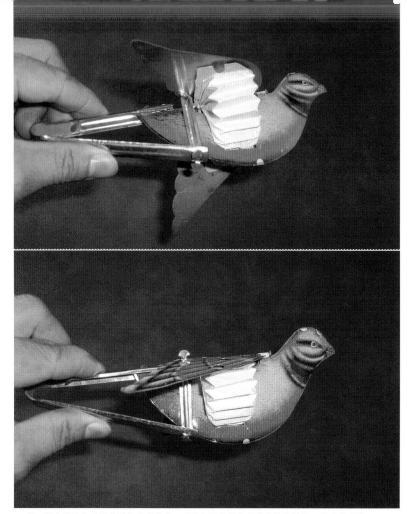

一壓一張中將飛鳥展翅的動作表現出來，而振翅引發風鼓吹吸作用的同時，發出鳥鳴聲。

飛鳥不僅做出飛行的動作，同時也能發出啾啾……的鳥叫聲。有複合效果的玩具，自然成了孩子眼中的搶手貨。

在台灣，紙是做玩具最通俗、常見的媒材，只要能在其中結合趣味性，不管你所運用的是物理或化學現象，都能成為台灣孩子們眼中的寶貝，許多玩具的發明，往往是孩子們自己創造出來後，被廠商應用、大量生產成為柑仔店裡的招徠品。

現代台灣紙藝

第五章、現代台灣紙藝

　　台灣文化深受歷史、地理的影響，具有豐富、多元的特質；台灣的紙藝現象也不例外，不管是食、衣、住、行、育、樂，無不與身邊最親近的媒材——紙，發生密切的關聯，像用來包裹飴糖的糯米紙，即是應用在「吃」的例子；餐桌上用廣告紙所摺的食物渣盒，也是一種應用紙藝的例子。台灣雖然不像鄰近國家——日本，那樣過度包裝、大量用紙，但紙與人們的生活的確密不可分，像早期塑膠袋還未被大量運用時，到雜貨舖買糖、鹽，多是用電話簿撕下的一頁，捲成斗笠狀，秤好重量後再將封口摺扣起來，雖然談不上什麼美感，卻相當方便實用；紙藝的發展也常因用途與需求而迥然有別，從而呈現獨特的紙藝創作風格。

一、現代台灣紙藝沿革

　　台灣紙藝文化常隨著時局轉變或新血加入，而產生顯著的改變，台灣早期的紙藝文化，主要是承襲漢文化而來，紙藝的主要行業、應用多以糊紙業為主，出現在宗教、祭祀、迎神賽會上，當然，農閒時用來打發孩子的紙製童玩，也是常見的應用之一。

　　日治時期，日本將紙文化帶來台灣。明治維新（1852～）時代，日本將摺紙應用在兒童的基礎造形訓練，不但使兒童的空間推理、機械推理能力增強，後來得以躋身工業大國，同時也培養出國

民循序漸進、按部就班、守法的習慣與審美品味，徹底改變了民族的體質。至於經營台灣，當然如法炮製，尤其摺紙是沒有國界、政治傾向的共同語言，從兒童開始教育，達到文化融合的效果；當然除了摺紙之外，還有許多紙藝文化的融合現象，例如：昭和十一年（1936），台北市太平町人士黃根所登錄的「意匠登錄第七一九四五號」（即現代的專利號碼）的「壽里模樣の紙牌」即是一例，其封面印有鹿、鶴、松、竹、魚游、日出的圖案，底紋是極具日本風格的水波紋，背面則印有：平安富貴（瓶：平安；牡丹花：象徵富貴），特殊的內文除了未填的文字格式，最重要的是其中印有極具台灣特色的福（蝠）、祿（鹿）、壽（壽翁），而壽翁的雙手是外貼的，當卡片打開時，壽翁即做出拱手道賀的動作，其下則印有「意匠登錄七一九四五號」，此立體喜帖，不僅是現代僅存台灣最早的紙雕卡片，同時也訴說了日治末期的文化融合現象。

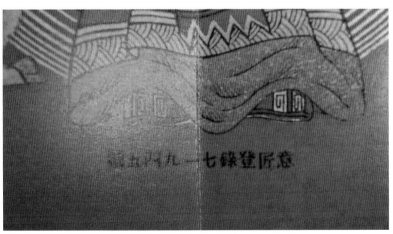

卡片登錄字號。

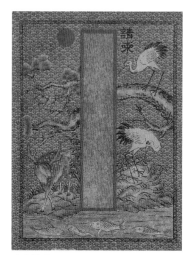

卡片封面。

卡片封底。

卡片內頁。

登記專利書。

（一）一九四五年後的文化

　　台灣光復後，隨著新移民，又將漢文化再次傳入，這次不僅是沿海地區，而是整個大江南北的族群大融合，再次對台灣紙藝文化的發展造成大革新。紙藝當時在台灣，依舊持續原有的發展與應用，只是孩子們所接觸的紙玩內容更多了，民俗活動的題材與相關應用技巧有更多的選擇。

　　在物質不算充裕的年代，紙藝撫慰了不少孩童的心靈，在父母疲於奔波、忙碌生活的時刻，小小的紙張除了填補無聊的時刻，也滿足了台灣小孩實現想像力的成就感，同時也溝通了祖孫之間的情誼，那時許多老人家或多或少都學過摺紙，就這樣，紙藝一點一滴地深植於台灣人的記憶裡。

　　六、七〇年代，紙已成為幼兒及中小學的美勞教材之一，主要是因為紙張便宜，易於造形加工，且可以隨手取得，那個年代用紙自製玩具，是孩子們放學後的主要娛樂，不管是摺、貼、組、剪……，任何形式的加工都難不倒台灣小孩，那時台灣的書店裡大量流

通從日本翻印來的各式紙藝書籍，對當時的小孩而言，彷彿是人人想得到的「武功秘笈」，只要有人能練通其中一招半式，便可笑傲學校、縱橫班級，成為人人急欲求教的「小老師」，許多從小的情誼也就這樣累積了起來。

（二）七〇年代

1、漫畫大王的影響

七〇年代「漫畫大王」上市，那是翻譯自日本小學館的雜誌，除了吸引孩子們的連載漫畫外，最重要的是隨書附贈的勞作包，配合當期主角所設計出來的玩具，只要依照說明書組裝，就能輕易做出充滿創意的各種紙製玩具，而且只有隨書附贈，柑仔店是買不到

日本小學館現仍繼續發行的雜誌ておびくん，依舊附有吸引小讀者的紙製DIY玩具。

製作責任票是紙製DIY玩具的品質保證書。

漫畫大王（童黨萬歲提供）。

的！爲了搜集創意與玩具，許多孩子勤奮地幫忙做家事及家庭代工，爲的就是「輸人不輸陣」，「漫畫大王」是許多人童年記憶中的共同話題，附贈的紙藝勞作包是一較功夫長短的必備教材，直至今日，「漫畫大王」依舊是許多五年級生的共同回憶。

2、互寄卡片的風行

那時聖誕節互寄賀卡的風氣並不盛行，但有幾年一些廠商從歐美切貨，以廉價的方式從歐美選購大量過期未用的賀年卡，以抽糖果的方式盒裝批發到柑仔店；精美的印刷、漂亮的圖樣、多變的內

容，頓時成了年終時孩子們的搶手貨，收集卡片成為一種流行，互寄賀卡成了最時興的運動，從收到的賀卡可以知道自己在友人心中佔有的地位；那時若沒有收到賀卡，自己就得關起門來自我檢討一番了！

為了收集祝福，趁早一步大量寄出賀卡，是必要的投資。凡是款式特別的卡片，多半捨不得寄出，人同此心，因此當寄送對象收到卡片時，必然會一輩子難以忘懷。為了這個目的，自製卡片當然是最為慎重的，不管做得好或不好，都代表製作者的心意，收到的

各式賀年卡琳琅滿目。

人總是甜蜜在心頭。爲此，台灣紙藝又多了卡片一項展示舞台，同時造就了不少紙品公司，爲日後台灣紙藝的蓬勃發展奠定基礎。

3、專業師資投入推廣

板橋高中的翁參隆老師多年指導學生，以紙取代鐵板製作工藝，並將心得加以彙整，一九七五年集結成《紙雕藝術》，此後陸續出版了《紙‧裝飾》、《紙雕花》、《紙雕動物》及《紙雕人物》等書，同時開始全省性的巡迴展出、舉辦研習教學等活動，影響了許許多多的老師，同時帶動紙藝的推廣普及，那時許多各級學校的老師，都引用翁老師的紙藝教學內容，並將紙藝的設計及創作概念，深植於廣大學子的心中，讓一般人對紙藝的觀點，從「勞作」提昇到「工藝」的階段，進而發展出「藝術」性的內涵層次，也爲現代台灣紙藝紮下深厚的基礎，許多現代活躍的紙藝家或多或少都

翁參隆老師之著作《紙‧裝飾》。

林瑞焦老師之著作《紙的設計》。

翁老師的代表作之一：敦煌舞蹈
（翁參隆先生提供）。

翁老師代表作品之一：仙樂飄
（翁參隆先生提供）。

翁參隆、陳惠蘭伉儷攝於板橋工作室
（翁參隆先生提供）。

翁老師帶動的紙藝教學風潮（翁參隆先生提供）。

受過翁參隆、陳惠蘭伉儷的影響。一九八四年教育部將紙藝列入學校美術教學課程；一九八六年台灣師大美術系聘請翁老師開課，提供全國各級學校美術老師進修紙雕學分；一九九二年澳洲國家大學藝術學院更邀請翁老師伉儷現場示範教學。

　　一九七八年當時任教於國立藝專的林瑞焦老師，將自己教學十多年的心得彙整，加上學生作品與平日所收集世界各國的名家紙藝作品，集結出版《紙的設計》，正式將「紙」這項媒材帶進藝術、設計教育，紙在國人心目中的印象又提升了一層。

4、剪紙運動蔚為風潮

　　七○年代末期的「剪紙」熱潮從校園、社會各階層流行起來，加上媒體的推波助瀾，「剪紙」幾乎成了全民運動。那時剪紙多半為了消遣，自娛娛人，完成的作品不但具有美感，同時也是餽贈友人的最佳選擇，自己一刀一剪裁出的作品，充滿無限的祝福，是無可取代的禮物。至於圖稿來源，最初多以古典、吉祥的圖案為主，漸漸地許多有創意的藝術家開始大量設計新式圖稿，儼然脫離傳統剪紙的格局。一開始使用的材料多以色棉紙為主，漸漸地各種可能的材料被大量採用：絨布紙、綾布紙、緞布紙……甚至可自粘的卡典西德膠布，都被羅列在剪紙的應用媒材之林；至於剪紙的用途，不再侷限於傳統的窗花、剪影、刺繡底圖等，剪紙在台灣已然發展成一門獨立的藝術，不論是內容、用途或者在創作程度上，都有長足的進步。剪紙曾經一度是最受歡迎的美術課程，學子們在廢寢忘食、勤加練習剪刻技巧的同時，也培養出構圖配色的美感和堅持到底的耐性。

（三）八〇年代

1、美工專才的投入

八〇年代初期一方面延續以前的剪紙熱潮，同時〈天下雜誌〉開始大量採用紙雕來做封面，簡潔明確的手法，耐人尋味的風格，適時為當時蓬勃發展的出版界、設計界補充新血，較諸以往的插畫或攝影方式，又多一項新穎的選擇，一時風起雲湧，許多美工科系的學生，紛紛投入紙雕研習課程，其中復興美工的學生在葉松森老師的指導下，呈現許多精采的作品，其作品發表會引起媒體莫大騷動，凡是看過那次成果展的觀眾，都會被真人比例的紙雕作品所震懾，包括西遊記、祥獅獻瑞以及白蛇傳……等題材的表現，不論在人物表情或

天下雜誌的封面引用紙雕設計，在當時引起話題、造成風潮（天下雜誌提供）。

葉松森指導的作品「祥獅獻瑞」，其豐富的色彩充分展現歡樂的節慶氣氛（葉松森先生提供）。

葉松森指導的作品「白蛇傳」，人物肢體動作充滿戲劇張力（葉松森先生提供）。

葉松森指導的作品「西遊記」，人物等身大小製作，表情十足，充分展現人物特色（葉松森先生提供）。

肢體動作各方面，都令人讚嘆不已，兼顧大佈局或小細節，在在恰如其分，讓人難以置信那是學生作品，就這樣紮下日後紙藝文化提昇的根基。

2、外文書開啓新視野

八○年代，許多外文書店陸續引進各式紙藝的外文書，這樣的資訊很快地在設計界及學子間流傳開來，每一本外文書在在為國內紙藝愛好者開啓新的視野。那時許多人縮衣節食，只為存錢買書，一睹為快，每本原文書都好比是武林寶典、稀世奇藥，彷彿「看了」頓時備增功力。一些機靈的出版社，總是體察民情，搶著在最短的時間內洽談版權，或是直接翻印，將昂貴的外文書，以大眾可接受的價位在市面上發行。當然品質略降，圖片從彩色變成黑白，但對於求知若渴的讀者來說，內容才是最重要的，那時日本的茶谷正洋

各種翻譯書籍顯示求知若渴的需求，上側為中譯本，下側為原文書。

同一本原文書在台灣同時出現兩種版本。

先生所寫的「立體紙雕建築」系列叢書，同樣一套書就出現許多不同的版本；而日本野田亞人先生的兩本著作，也是在某家出版社的「好意」促成下，出版合輯的中文版，至於售價，當然是比原文書便宜上好幾倍。在出版界的「貢獻」下，台灣紙藝的自修風潮自此延續不斷。

3、紙種選擇日益廣泛

因應市場需求，本來只做一般印刷用紙的廠商也開始兼做進口「洋紙」的生意，這些「洋紙」就是一般稱為「進口紙」、「美術設計用紙」的紙種，一開始只是少量進口，使用者的選擇性不大，但隨著紙雕的盛行、進口紙種多了，選擇性及創作都相對豐富起來，在良性的循環競爭下，如今專業的進口紙商就有好幾家。

八○年代，紙藝普遍流行於各國、高中及大專院校，許多人學習紙藝是為了休閒，但也因此逐漸養成、集結了許多紙藝家。

進口紙樣品。

（四）九〇年代

1、紙藝家聯誼會的發起

到了八〇年代末期、九〇年代初期，過去各自默默專研紙藝的人士開始活躍，許多大型的展覽中心都經常性地展示各門各類的紙藝創作；同好間訊息更為流通，往來日漸頻繁，發展出一個專門的紙藝推廣團體，成了許多紙藝同好的共同目標。已故的應用紙藝家蘇家明先生與筆者，各自分頭遊說、集結同好多年後，終於有機會

紙藝家聯誼會發起會議的歷史鏡頭。

認識，兩人相談甚歡，深感相見恨晚，毅然決定一起投入催生台灣紙藝推廣團體的運動，逐於一九九一年十二月廿九日假長春棉紙藝術中心、洪新富個展會場中，舉辦第一次的「紙藝家聯誼會」，那時有十位同好出席，也為日後的「中華紙藝協會」做了起頭。

2、複製技術的變革

紙藝的種類除了摺紙外，其他的紙藝類別需要事先構圖或設計，因此成為學習者的一道門檻，為了解決這種困擾，不斷有人嘗試各種可能的應變方法，因此在不同的年代發展出不同的作法：

（1）煙薰法

常見於剪紙原稿的複製。將已剪好的紙模，以水裱於另一紙上，以煙薰黑，再將紙模取下，留下白影，此方式可算是最古老的「影印」了。

（2）勾邊法

以筆順著紙模外形描邊，勾勒時紙模以硬紙剪刻之，有時常直接以成品來做紙模，應用方便，最常被一般學員「採用」。此法雖然方便，但也有不少缺點。首先，若是用成品來描邊，成品邊緣必然被「描黑」，破壞其完整性；其次經過描邊的複製圖，必然膨脹或收縮，與原稿間產生誤差；再者原稿若遇到摺線或無開口的切線，則無法勾勒，形成圖稿死角。

（3）描圖法

將描圖紙覆蓋在攤平的作品上，描繪其形狀及摺線，再行製作。

（4）打版法

將設計圖分圖製成模版，製作時需對位描刻，完成作品。一些早期的紙藝家曾以此法記錄原稿、完成作品。

（5）製版印刷

隨著複製稿件的需求激增，能省時省力的原稿複製方法，自然被應用上場，油印、曬藍圖是屬於中小印量的作法，若作品講究精美、大量印行，則非製版印刷莫屬。

（6）影印

黑色為打版法之模板，後方為未裝框的成品。

適用於精準、量少的複製設計圖。八○年代末期，影印的成本過高，尚未普及；到了八○年代初期，因為便利與需求使其成本降低，更能為大眾所接受，在紙藝的推廣上起了直接而具體的催化作用。

（7）下載、列印

網路在今日已是學習人口的必經途徑，隨著網際網路的發達，許多紙藝家或出版社，為了分享同好、招徠更多人瀏覽，紛紛將作品數位化，設置網站，甚至還有許多免費下載的教學圖稿，提供民眾參考，為紙藝的推廣開闢另一個新的管道。

3、報章雜誌的紙藝教學連載

　　許多報章雜誌因爲內容走向的需求，時常會在版面中安排一些受讀者歡迎、實用的DIY教學。像「紙」這樣隨手可得的創作媒材，自然成爲媒體教學的寵兒。九〇年代起，台視智慧兒童雜誌開始新闢紙藝教學的單元，讓讀者可由印好的設計圖卡紙上剪裁出作品雛形，只要加以摺褶，立即成爲可動可玩的紙玩具，此舉引起不少迴響。自此，許多兒童刊物、親子教育……等相關刊物，也經常性地推出紙藝專欄，對於紙藝創作的紮根工作，起了相當的作用。

中國時報1993-1994年的紙藝教學專欄。

智慧兒童雜誌紙藝教學專欄。

國語日報週刊紙藝教學專欄。

4、樹火紀念紙博物館的成立

　　爲了紀念在廣州白雲機場空難事件中罹難的長春棉紙關係企業董事長陳樹火夫婦，並繼承其籌辦台灣首座紙博物館的遺志，經過兩年的密集規劃，終於在一九九二年十月二日陳樹火先生逝世兩週年紀念日正式開幕。在此之前，長春棉紙藝術中心已默默從事手工紙類藝術的推廣工作多年；紙博物館的成立，更爲台灣紙藝界的推廣，立下具體的里程碑。

5、紙博覽會

一九九三年六月十日至十四日，在台北松山機場展覽館，開辦一場台灣有史以來第一次的紙博覽會，展出內容包含造紙、包裝機器、設備材料等，台灣各類紙製產品，從家具到文具禮品，以及各類紙藝創作品的展出，現場配合相關活動，如造紙教學、產品發表秀，入口處則安排吳志芬老師帶領學生，以五千張報紙摺疊組合成一條巨龍，令所有參觀的民眾嘖嘖稱奇。當時這樣的博覽會，的確引起不少的迴響。

第一次紙博覽會的門票紀錄。

6、紙雕卡通

經過三年多的策劃、執行，由紙雕插畫家李漢文負責製作的紙雕卡通「小葫蘆歷險記」，終於在電視上與大眾見面，令人印象深刻的是：這是台灣第一支自製的紙雕卡通，不管是場景或主角，全是李漢文用小

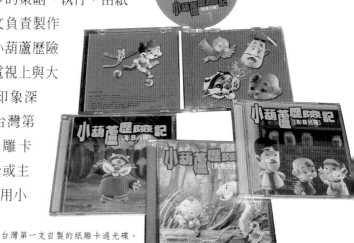

台灣第一支自製的紙雕卡通光碟。

紙片,一片一片剪裁、粘貼而成,即使是小小的動作表情,都得分格製作,耗時費工,如此耐心著實令人佩服,且其構圖、配色莫不令人耳目一新。由於是創舉,所以能在電視黃金時段播出,使全國觀眾對紙藝有更深一層的認識與定位。

7、燈會裡的紙雕提燈

一九九四年的元宵節「台北燈會」,對許多台灣人來說是一個特別的開始。早期提燈得自製,後來偶有現成的塑膠贈燈,或點蠟燭的摺紙燈籠,但從「狗年」(1994)開始,只要提早到燈會現場排隊,即可領到紙材印軋而成、動手扣組即可成形的生肖提燈;那是由筆者所設計的紙雕造形,再由林健兒老師上色,經由競稿投標生產的紙雕提燈。除了運送方便外,也讓領燈的觀眾,多了親子共同組燈的樂趣,逐步提昇一般群眾動手做紙藝的自信。這樣的紙藝新領域,看似被動,實則主動地增加群眾接觸紙藝的機會。由於日後各地方縣市政府、文化單位,紛紛採用此法,現今紙雕提燈在台灣已發展成一門獨特的行業。

經過多年發展,除了提燈外,頭戴式燈籠也成了元宵節搶手貨。

8、電視紙藝教學

電視上的紙藝教學，一直以來雖然斷斷續續，但始終未曾停過，原因不外紙的屬性與人較為親近。九〇年代前期，電視媒體開始出現長期、固定的紙藝教學專欄，讓台灣的學童可以一邊看電視、一邊拿起刀、剪跟著做，讓台灣學童在課業壓力之餘，也有發展興趣、自製玩具的機會。

電視教學的副產品—教學錄影帶（今是文化發行）。

9、台灣紙藝國際邀展

九〇年代中期，台灣的紙藝創作水準逐漸在國際間受到肯定，許多國際的邀請展日益頻繁，世界各國透過各式各樣的管道邀展國內紙藝家者不勝枚舉；以筆者為例，曾受邀舉辦個展的國家就有：比利時、香港、北京、德國、俄國、匈牙利、加拿大……等國；邀請展出的國家更有：日本、美國、法國、丹麥、波蘭、捷克、瓜地馬拉、宏都拉斯……等二十餘國；不但自己開個展，還先後推介過不少國內傑出的紙藝家，到國外舉辦展覽，著實利用紙藝為台灣做了一次充滿人情味的「文化外交」。

瓜地馬拉文化體育部長為台灣
紙藝展開幕致詞。

比利時帝文格文化中心紙藝個展的
記者會上掛著中華民國國旗,為台
灣代言。

10、出版業的投入

　　紙藝類的書籍一直在出版,一本書的問世總得花上相當的時
日,一本好的紙藝書籍也是如此,不但令讀者受用無窮,更足以傳
世;在資訊爆炸的年代,紙藝需要更多的包裝,才能融入市場,達
到推廣的效應,許多出版社看準這種市場需求,大量投入美工方面

的專業人才，用全彩的印刷效果，以叢書的方式大量著作、出版，
快速地搶攻市場，吸引買氣，一時成為九○年代中期後的特殊現
象；那時凡是美工相關科系的學生，或是從事教育的人士，若不曾
買過幾本紙藝類的美工書籍，在當時真可算是異類中的異類了。

11、歐式紙雕的崛起

原本起源於義大利的紙藝「影子畫」(shade box)是將印製精美
的圖案，依前後層次切割，墊高後再浮貼於原本的畫面，使原本的
印刷畫面，不再只是平面的圖形，因為這樣的加工具有立體的美

歐式紙雕作品局部特寫。

感，與中國傳統的剪紙有類似的效果，卻加入了立體層次感及名畫原本的美感。在九○年代中期以後，許多歐式紙雕的推廣單位紛紛成立，透過廣播或展出教學，在台灣逐步成為一項新的紙藝產業，因此項紙藝源於歐洲，業者多以「歐式紙雕」稱之，但也有部分的業者為了區別出品牌，而以「紙浮雕」稱之。

12、紙藝協會的成立

經過六年的奔波、遊說，終於在已故的創辦會長蘇家明先生過世後半年，由筆者及幾位熱心的同好出錢、出力，成立了台灣第一個正式登記的紙藝推廣團體「中華紙藝協會」，其宗旨為「加強紙藝術界人士之連繫，透過推廣研究教育獎勵創作，參加觀摩比賽提昇紙品藝術，以宣揚中華紙藝文化，充實國民精神生活，改善社會風氣」；其目的在於將紙藝文化深植民心，並推廣到任何有用的角落。當時共號召了一百三十多位同好加入推廣的行列，可說是台灣紙藝界的大事。

13、一九九九國際童玩節

宜蘭自從推出國際童玩節以來，便成為每年台灣暑假的盛事，來自全省的遊覽車，滿載各地遊客，每逢假日便將宜蘭擠得水洩不通；儘管如此，每到暑假，人們仍趨之若鶩。其中的主題館，更是招徠的展點，一九九九年，國際童玩節的主題館便以摺紙、草編為主題，入館所見即是紙藝家洪新富在結婚時為其新娘邵芷蘭所做的紙禮服，繼之則是國內各紙藝名家，如：賴禎祥老師、沈駿老師、

紙藝家洪新富為其新娘邵芷蘭所做的紙
禮服（宜蘭縣政府文化局提供，李琨鐘
攝影）。

宜蘭童玩節民眾參與狀況熱烈，圖中建築物為摺紙草編館，展出國內紙藝家的各式作品（宜蘭
縣政府文化局提供，李琨鐘攝影）。

謝文麒⋯⋯等人的作品；此外教學棚還搭配固定的紙藝相關推廣產品，一個暑假，讓成千上萬的台灣人及海外友人驚艷紙藝之美。

（五）網路新世代

一件新事物的產生，對原有的一切必然引起一連串的變革，尤其在瞬息萬變的二十一世紀，網際網路不但介入了人們的日常生活、學習、思考模式，也直接衝擊了台灣紙藝的發展概況，而其所發生的影響約有：

1、資訊快速流通

網路使紙藝資訊的傳播、取得更加直接、便利。

2、加速紙藝地球村化

以往紙藝家只要有小小的突破或發表，便已是眾所矚目、喝采連連；今日只要上網一看，世界頂尖高手排排站，讓台灣許多的紙藝家，不得不發展出自己的風格特色，以便登上世界級的紙藝舞台。

3、著作發表的變革

以往創作作品後，總得等到展出或出書時，才能完成發表動作，創作者藉由印刷物的出版可以得到相當的版稅回饋，作為繼續創作的食糧；今日網路加速發表的速率，也因免費下載的習慣，而

失去使用者付費的想法，致使紙藝書籍滯銷，出版業者不敢再投資，過去以紙藝創作出版，靠版稅貼補家用的紙藝家，被迫轉行或另謀生財之道。當然，架設網站，因網路而興起的紙藝家也隨之增加。

4、興趣人口的集結

許多過去遍尋不著的潛在紙藝人口，因網路的發達，可精確而簡易地找到相關網站，得到專業的資訊，與相同興趣的網友交流，激盪出對紙藝的熱情與愛好。

二、現代台灣常見的紙藝

紙藝在造紙術改良後，因方便、價廉的優勢逐步取代了原本使用其他媒材的藝術類別，也因時代的需求日增，而發展出多元的品項；在急速變革的二十一世紀，部分的紙藝可能被淘汰，部分的紙藝可能因科技發展、新媒材介入而被置換、取代，相信會有更多的紙藝，以各種無法預期的形態出現，而這背後富含的時代意義，正是許多紙藝愛好者前仆後繼、推動紙藝的真正動力。

台灣目前的紙藝發展狀況，算是有史以來最多元、豐盛的年代，雖在發展過程中起起落落，但曾輝煌過的總留下一些記錄與影響；隨著新世紀的到來，紙藝的發展趨勢也急劇地在做調整，直至今日仍有不少具有特色、獨樹一格的紙藝種類，為台灣默默扮演潛移默化的角色。而其類別品項繁多，分類方式常因立場主觀而難以

統一。

在此且就加工屬性略加介紹：

（一）抄造

將纖維束及多醣體從原有的植物或組織中打散分離，重新鍵結組合，使之成為或再次成為紙張，過程中因控制變數的差異，發展出許多獨特的紙藝創作、風格或技巧；創作需要較多的空間或設備，而推廣工作除了少數藝術家外，多由特定的單位長期從事推廣工作，其中較著名的單位有：樹火紀念紙博物館及廣興紙寮。

紙漿在抄造的過程中，因為原料不同而製造出各式紙張，進一步還可加入藝術創作的觀點，使之充滿感性之美，而較常見的技巧類別有：

1、暗花浮影

當篩網從紙漿槽中撈起一層舖底的紙漿後，將預先準備的乾燥花、草擺到合意的位置，再淋上一層薄薄的紙漿，待其烘乾後，花、草即被溶於紙張之間，因所覆紙漿薄如絲緞，產生隱約的透明美感，是極易上手、且受歡迎的手抄紙技巧。

2、浮水印

利用抄紙篩網的疏密差異造成水流速率不同，致使紙漿厚度產生變化而形成的圖案。製作時篩網越密，水流量少，纖維堆積較少，所造的紙也就較薄，利用這樣的差異，可創造出獨一無二的紙

暗花浮影。

張；此法也常被用於防偽、有價證券的印刷用紙，下回使用鈔票時，不妨仔細觀察，上面的浮水印是如何做出來的。

浮水印（百福圖局部）。

千元鈔的菊花浮水印。

五百元鈔的竹子浮水印。

百元鈔的梅花浮水印。

陳大川老師的紙漿畫作品：文字畫—馬氏家族（陳大川先生提供）。

3、紙漿畫

將未成紙張前不同的紙漿料或染以不同顏色的紙漿，當作顏料及畫布，在抄造時予以不同的加工、作畫，嚐試各種有纖維的媒材所能造就的意境、質感，使之成畫，是以篩網爲底胚、紙漿打底作顏料的一門藝術，其風格可古典、可抽象，其色調之呈現可以水墨畫般的淡雅悠遠，也可以油畫般地鮮明強烈，國內造紙前輩陳大川即是箇中翹楚，其爲人與作品都成爲後輩景仰學習的對象。

4、鑄紙

利用未鍵結前的漿料所具的可塑性，以噴霧、框模或手鑄等方式，使之立體成型後，再行乾燥鍵結成立體的紙鑄造形。創作過程中紙漿就好比是陶漿、黏土，可供鑄型、擠壓，待其乾後形成硬挺、質輕、有韌性的鑄紙作品。當然，鑄紙除了藝術創作外，日常

陳大川老師的紙漿畫作品：文字組合（陳大川先生提供）。

陳大川老師的鑄紙作品：陰與陽（陳大川先生提供）。

以餅模鑄造出紙糕。

海洋的記憶。

生活中也常被利用於音響的喇叭、包裝，像是雞蛋的包裝盒就是常見的範例。

5、紙漿捏塑

　　將沉積的紙漿瀝乾成黏土狀，再以器具或用手將之捏塑成型，因纖維受絲流的方向影響，分散後不易複合，故而成為創作中迷人的挑戰，但因成型不易，乾燥時間過於冗長，目前國內少有人發表此類作品。

紙漿捏塑作品：諸（豬）事順心。

（二）摺

　　將成形的紙張利用摺褶的技巧，複合使之成為饒富創意的具體作品，即屬於摺紙作品。有時因創作需求而使用他類紙藝技巧時，則以創作時原創性的多寡來界定技法的種類，無需畫地自限，故步自封。然而在創作技術的追求上，則多以正方形紙張出發，以不割、不粘、不畫為原則，在重重的限制下向極限挑戰。一張正方形紙的摺法，透過媒體、網路的傳播，江山代有人才出，屢有佳作，令人驚喜如何巧手可以達成！

　　近幾年的摺紙發展，較之以往有了長足性的變革，也由於其便利性，不需任何工具，僅用雙手，即可藉由紙張轉化出一個豐富的想像空間，早在幾十年前世界各地形成不同的愛好團體及推廣單位，台灣自然也不例外。台灣常見摺紙風格，多因創作者的養成時代、背景及性格取向而有所差異，例如：

1、日系風格

日本人不但喜愛中華文化，更將對紙的愛好隨著經濟、文化的播遷，把摺紙傳至世界各個角落，台灣受日本統治五十年，自然對日本文化有較親切的認同感。日治時代受過日本教育的人多少知道一些傳統的摺法；加上日本對摺紙藝術的記錄、出版做得非常齊備，台灣市場上的摺紙書籍一度九成以上以日系摺紙書的翻譯為主。日系風格的摺紙特色在於作品多堅持以一張正方形的紙為主，不割、不粘、不畫，純靠摺褶來造形，在成形的過程多以基礎摺法為出發，例如：紙鶴，即是日本的摺紙代表作。

2、自學有成

摺紙的學習特質是易學難精，倘若能突破侷限、藩籬，仍有相當大的突破空間，台灣的摺紙人口雖受日本影響，仍有許多人能脫離既有巢臼、獨樹風格，其中尤以賴禎祥老師最為突出。賴老師自十二歲時撿到一件摺紙作品，把玩之餘，加以理解，因此走入摺紙創作領域凡四十餘年，仍保持最初的熱情與創作，作品不計其數，自創技法不勝枚舉，生活感觸、見聞所得，均能表現在作品中，其作品莫不令人驚嘆，海內外的邀展不斷，連日本摺紙協會的同好都大為震驚。賴禎祥老師為台灣紙藝爭得一席之地。

賴禎祥老師的作品—頓悟（賴禎祥先生提供）。

3、網路新貴

　　學習摺紙的管道從早期的口耳相傳，到後來的出版交流，全靠有心人記錄分享，學習者礙於資訊管道的限制，多受推廣風格影響，故而少有長足的突破；近年來由於網際網路的發達、資訊的流通，許多新入門的摺紙同好得以在最短的時間內學習最時興、最精深的摺紙技巧，不像以往需靠經年累月的經驗，才能有小小的突破創新，只要稍加用心，與網友切磋激勵，很快就能展露頭角，在電

林蔚聖的作品在題材和作法上都充滿現代感（林蔚聖先生提供）。

腦的輔助設計下，以往不可能的作品，如今都能在有心人的努力下一一呈現。新一代摺紙同好的作品風格內容，早已不受以往區域經驗風格的限制。在摺紙同好的熱情投入下，世界各國的摺紙網站紛紛連線，台灣專業的摺紙網站在同好林蔚聖的推動下，已開張多時，新的一股摺紙旋風正逐漸成形！

（三）剪、刻

紙張除了可以摺褶改變形貌，剪、刻算是最常見的加工方法了。經由剪、刻後的紙張會產生鏤空的效果，加以應用即成為中國最具代表性的紙藝項目「剪紙」，但既名為「剪」何以用刀？在台灣曾引起不少人的質疑，甚至因所用工具不同而更名為「刻紙」或「雕紙」，極易與他種紙藝混淆。但若從其發展沿革及屬性觀之，實無另立名目之必要。

剪紙，是在紙張發明前便已存在的藝術，後因紙張價廉、易於加工，而逐漸取代原本效果類似的材質，發展出獨特風貌，不同的領域、風格又因地理環境、人文、用途之異各自發展出不同的特色。剪紙在台灣，除了繼承過去幾千年的剪紙文化遺產，更因時代的需求、變遷，發展出許多有特色的剪紙風貌。

1、剪影

屬於流傳最久、最廣的剪紙類型，是一種古老的影像留存形式，其形式最初以樹皮或獸皮剪割而成，有了絹帛則代用之，當紙出現後，即取代了所有前述材料。七○～八○年代，若到台北新公

專注的神情與雙手充分協調以剪出
人像（剪影示範：李煥章）。

李煥章老師以模特兒為對象，迅速做出
一幅剪影作品（剪影示範：李煥章）。

園（即現在的二二八紀念公園）一遊，常在台灣博物館前看到一群
人圍繞著剪紙師傅，看他精湛的技藝、俐落的刀法，不消一會兒，
即將眼前的人物，以黑紙剪下其形貌，維妙維肖，令圍觀者莫不佩
服稱羨。這樣的技藝早在幾個世紀前流傳到西方，甚至有人利用燭
影投射的現象，做出與實體完全吻合的作品。

　　剪影因需要良好的素描底子，加上高超的用剪技巧，故而從事

者多需經過多年的磨練，才不致剪出四不像，目前以此為業者已不多見，而國寶級剪紙大師的薪傳獎得主李煥章老師，除了一般剪、刻創作教學外，現場為來賓剪影留像，更是絕活之一，李老師溫文儒雅，和藹可親，一旦拿起剪刀為人剪影，那種專注的眼神，更是令人深深感佩、震撼。

2、多變的剪紙風貌

早期剪紙，多以棉、宣紙類為主，尤其是色棉紙，更是所有台灣剪紙入門者的必用媒材，主要取其長纖、質軟、易於加工，成型後可直接框裱成作品，或是在其鏤空處套色，裱墊上不同的色棉紙，使之色彩更為豐富；在台灣許多創作者與推廣單位，並不侷限於此，不約而同地紛紛嘗試、採用過去未曾使用過的剪紙媒材，例如：

（1）綾布紙

其上裱有綾布的紙張，剪刻後因綾布織紋，而呈現古典高雅的質感。

（2）絨紙

以植有絨毛的紙張剪刻，剪刻時雖因絨毛的厚度彈力，因而不好加工，所做成品具有絨毛的立體效果，不論直接框裱或套色應用，均很合宜，因此最受青年學子的喜愛。

以美術設計用紙剪刻出來的作品，具有更大的發揮空間。

（3）美術設計用紙

即一般常稱的「進口紙」，質硬、色彩豐富，質感多變，完成的作品較具設計感且色彩鮮明，保存應用範圍廣，是台灣頗受歡迎的剪刻媒材。

（4）卡典西德

平常用來做廣告招牌的彩色膠布，也被運用為剪紙的媒材，因其上有背膠，且又防水，常被剪刻後用以佈置櫥窗或裝飾器物，亦有不少招牌業者，將剪紙圖案轉成向量圖輸入電腦，輸出時以雕刀代替畫筆，利用現代科技，將剪紙的應用量產化。

　　剪紙對中國而言是最重要的造形藝術，所有外國人要研究剪紙，必到中國取經，中國人不但發明造紙術，也發明了剪刀，大大地改變了世界紙藝發展的風貌。

　　剪紙的構圖，是將畫面線條化、塊面化，連結在同一平面上，其中含有相當「畫」的特質，甚至許多剪紙的圖稿是參考名家書法、畫作設計出來的，倘若創作者本身是畫家，兼具剪紙的專長，融合「剪中有畫、畫中有剪」的境界，相輔相成，一快事也。台灣有一位陳輝教授，協助其夫人陳碧芳女士，把傳統的剪紙，以新的技法、科學的觀點、加上數學的應用，將中國畫多點透視的特點運用在構圖上，以水墨的形式表現剪紙藝術的層次，典雅的用色形塑現代化的風貌，並將創作所得分享、推廣至海內外，五十多年來，

陳輝教授攝於工作室（陳輝先生提供）。

光是上過陳教授剪紙課程的就超過十幾萬人;儘管如此,陳教授與夫人每日持續一創作,早就成了固定的生活作息,深深以弘揚民間藝術的美感、價值爲己任,不僅跳脫傳統美感之囿限,更開創出新的紙藝局面。

(四)編、組、扣

將長條狀的媒材,有秩序地交錯織組,即可逐漸由少至多產生平面性,並兼具延伸、塑形的特殊效果;所使用的長條狀媒材,若是線,成品即爲「布」;若爲竹,成品即爲「竹編」……,當然,先將紙處理成長條狀,再予以加工、創作的作品類型,也是紙藝發展中不可缺的一環。

倘若用以編組的「單元」,不是長條狀,而是摺褶而成的「立體積木」,或是經過組織設計的「紙雕元件」,將這些零件加以組合,就如同分子構成物件一般,如此作品就有無限發展的可能性。

不管是編或組,在元件上各有不同,分屬於編、摺、雕等不同的紙藝類別,但在創作的精神與效果上確有雷同之處,台灣目前常見的紙藝編、組類型有:

1、紙藤

所用材料有二:

(1)紙索

將具有韌性的長纖紙,搓揉加工成條狀的「索」,具有耐拉

紙索編出美麗複雜的帽子（陳淑珍女士提供）。

性，故常被應用於紙袋的提把，當然以此特性將之編織成容器或可能的作品，也是不錯的選擇，而其最特殊的用途，則屬紙纖傢俱的應用，因其具有竹藤的特性，且無長度、色彩的限制，在視覺、觸感及透氣度上都較竹藤材質來得適用，故而變成大有可爲的紙藝產業。

（2）紙藤

　　將紙張捲曲成條狀，再連接竹、藤等材料，予以加工編織成各式可能的生活物件或創意造形；有時爲了美觀及防潮，常再塗以漆料增加美感及實用性，乍看之下有如藤製品，目前台灣的紙藤老師，多以回收的印刷品來製作教學，是一項很受歡迎的環保實用紙藝。

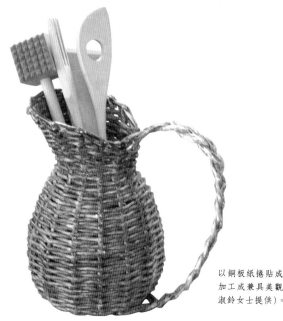

以銅板紙捲貼成藤狀，再予以編織
加工成兼具美觀、實用的作品（葉
淑鈴女士提供）。

2、編紙

　　利用長長的紙條交錯編織具有織紋圖案或立體的作品，所用的
題材、內容多仿自竹編、藤編的效果，因質材替換，除了可做出仿
真的效果外，亦可藉由織紋圖案的變化作爲創作形式的表現。以紙
的平面特性模擬其他材質的表現效果，取其長、去其短，是紙編存
在的特色與價值。例如：草編作品易受材質、水份的流失而變色變
形，在保存上形成一大問題，若以紙編的形式創
作，加上紙雕的技巧，配合革
新材質的應用，便可保留草編
的精神，發展出獨特的編紙創作
風格。

改良自草編，並結合紙藝技巧所完
成的作品：蚱蜢的心願。

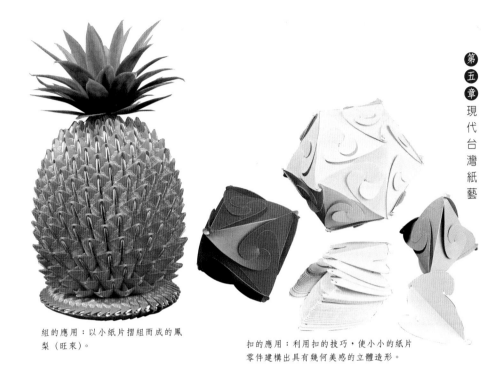

組的應用：以小紙片摺組而成的鳳梨（旺來）。

扣的應用：利用扣的技巧，使小小的紙片零件建構出具有幾何美感的立體造形。

3、組

　　將紙張摺褶成固定的單元，將之如積木般組合、延伸成各種可能的造形，如同細胞構成生物，可隨需要而有機的延伸組裝，因元件多以紙張摺褶而成，故稱之為「有機摺紙」。其所做元件輕易上手，取材容易、價廉，作品所需元件可多可少，是非常具有機動性、且能滿足成就感的紙藝類別，最常見的入門作品是以鈔票紙所摺組而成的鳳梨（旺來）；當然近年因與日本交流往來日趨頻繁，許多類似的相關作品、作法也頗為大眾接受，廣泛地被運用在教學上。

二○○二年高雄燈會之許願燈顯得花團錦簇。

4、扣

利用平面媒材的物理特性所設計出來的「扣」，將之應用、套組成立體的作品，是紙藝中極具幾何特性的類別，其元件有如平面的積木，將之彎摺、扣組而擴張成所需的作品，可以訓練空間邏輯的概念，初期多被用來做立體造形訓練，因組裝過程具有益智性及美感，目前在台灣常見的用途除了作為輔助教材外，也利用其透光性所產生的明暗層次作為燈具之用，例如：2002年的高雄燈會，其中一盞許願燈「花團錦簇」就是以此法設計而來的。

(五) 繪

將具有色彩的原物料，以塗佈、黏貼或各種可能的加工形式，使之附著於載體表面，藉以呈現美感、表達意念。一般多以顏料、

染料為色底，藉由畫筆、刷子畫於載材上，形成各類的美術作品，而具有各種色彩、質感的紙張，配合上「繪」的精神，自然會激盪出許多火花：

1、綿紙撕畫

用染有色彩的棉紙為顏料，以毛筆沾水濡濕畫面所需塗佈色塊的邊緣，再順著水線撕下所需塊面，上膠裱貼於畫面所需之處，以此法做畫，不但可避免直接以顏料塗佈，一失手便無可挽救的處境，還可藉由紙張濡濕撕開後所產生的斷層效果作畫。其效果有如：水墨的渲染、水彩的淡彩，甚至油畫的重彩效果、毛髮的層次感……，呈現多變的風格，極受一般群眾的喜愛。

吳秀美作品「春福吉祥」，以豐富的色彩表現歡樂的節慶氣氛（吳秀美女士提供）。

吳秀美的作品，以棉紙撕貼做出淡彩效果，醞釀出人物細膩的情感（吳秀美女士提供）。

利用攝影為基本構圖描繪出造形，再以紙張的質感及色彩配置出別具風格的剪貼畫。

2、剪貼畫

許多美術設計是以色塊的表現方式來呈現畫面，其中色料的均勻塗佈常成一大考驗，若以事先印染均勻的紙張作爲色塊，直接剪貼應用，既省時、效果又好，許多國內外的藝術家多曾嘗試以此法創作，像著名的法國畫家馬諦斯（Henri Matisse,1869~1954.），就有一系列這樣的作品，而國內以此法構圖創作的藝術家也大有人在，是最常被應用於畫作設計的紙藝項目。

3、紙雕插畫

歸屬於紙雕項目裡的浮雕類技巧，其技巧雖屬紙雕類，卻是以「繪」的觀點出發。若將剪貼畫的塊面元素，因其所需加上立體的

李漢文作品「泰戈爾紙牌王國」（格林文化提供）。

效果，重新發展出獨特的風格與技法，作品配合燈光的光影效果，使原本平淡的畫面呈現立體的層次，此類浮雕的技法極易上手創作、應用，在台灣被廣泛地應用於封面、廣告插畫及教室佈置。簡單易學的技法，省時、省錢又有效果，紙雕插畫在出版界的推廣及教育界的需求下，成了台灣近年最熱門、普及的紙藝項目之一。

（六）塑

　　紙張的延展性雖然不高，但在刻意的加工應用下，亦可發展出獨特的創作風格，加上不少紙種在製造時所賦予的可塑特質，經由揉捏彎曲、貼裱……等可能的加工方式，使紙張呈現飽實豐潤的效果，而利用這種可塑特質所發展的紙藝類別，在台灣常見的就有：

1、紙脫胎

　　事先準備好要做物件的模型，再將濡濕（增加延展性）的紙張撕下小塊（方便塑形，避免皺摺）逐層內裱（陰模）或外貼（陽貼）於模型上，待其乾燥後再行揭下予以打磨、彩繪成作品，目前廣泛地被應用在民俗活動上，例如：舞獅的獅頭、跳加官的面具……，都可發現紙脫胎技巧的應用。

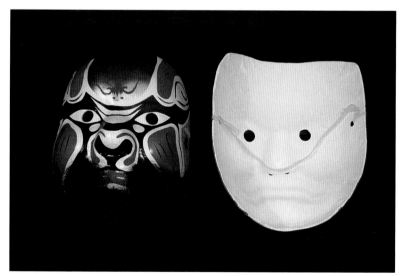

臉譜最常用紙脫胎的方式製作。

2、捏塑紙藝

紙張經由擠壓、皺摺後會產生特殊的質感，同時也出現可塑的立體化特質，將捏皺後的紙張當作黏土來捏塑組合，一改過去紙張平面立體化的應用經驗，以快樂遊戲的心情來創作，因為先是將紙張平面特質打破，一改學習者對紙藝平整規律的印象，發展出頗具拙趣的作品。

3、紙塑人形

將較具可塑性的紙種加以應用設計而創作出來的紙藝類型，其中人物是許多創作者喜歡表達的題材，除了骨架或原型是以鐵絲或紙黏土塑形外，皮膚、四肢、服裝、配件均可用長纖紙類，表達出仿

先將各種彩紙揉塑成團，再予以捏塑、貼合出造形逗趣的作品。

以牛皮紙捏塑的人像也能呈現陶土捏塑的人體肌理效果。

林筠的紙塑人形「兩小無猜」(林筠提供)。

林筠的紙塑人形「迎親圖」(林筠提供)。

眞的效果,完成作品維妙維肖;而人物的動作、表情,加上服裝道具及場景的氣氛營造,充分表達創作者的意象與內在意涵,在台灣是頗受學習者喜愛的紙藝項目。

4、紙塑生物

模仿眞實生物的特徵,再選擇合適的紙種予以裁形壓塑加工,使之呈現仿眞的立體效果,再予以上彩,成爲幾可亂眞的紙塑作品,在有心紙藝同好的共同研究下,逐項開創出來,並推廣於某些特定的展場或活動,是目前台灣獨力發展出來的紙藝項目之一。

玻璃瓶內自成一生態環境
（陳岩營先生提供）。

以紙為材的蜻蜓栩栩如生，自然地
停棲在石頭之上（陳岩營先生提
供）。

（七）紙雕

紙雕是什麼？恐怕許多從事者未必能詳答，首先我們先爲紙雕所用的紙這個媒材來下定義：紙，由纖維所構成、不具延展性之平面創作媒材，其特色是耐摺、輕薄易於塑形加工、方便繪染……等特性，凡具以上特性之類似質材均可納入紙雕的應用範圍，而不需另立名詞。

「紙雕」常被誤以爲是「剪紙」，其實「剪紙」就是「剪紙」不應因不用剪刀改刀子雕刻而改稱爲「雕紙」。後因繞舌而被誤傳爲「紙雕」，一般群眾如此，少數從事者未加考據亦如此稱之，「剪紙」在中國文化中具有悠久的歷史與發展沿革，其所呈現的作品盡以平面剪鏤爲主，其中所含「繪圖」的成份較多，爲中國在世界紙藝中之代表項目。

「紙雕」到底是什麼？凡將紙張經由割、摺、貼、組……等所有可能之加工，使紙張成為具有立體效果之作品，均可納入紙雕的應用範圍，其定義較為廣泛，有別於「摺紙」不割、不粘、不畫，純靠一張紙摺摺來完成作品的原則，又突破「剪紙」之以平面構成為主：「紙雕」的呈現方式不受類別、技巧之限制，是一門多元活潑的創作類別。其範圍包含從接近平面的「浮雕」、全立體的「全雕」，到易放、收藏的「收合式紙雕」，甚至與科學原理結合的「紙玩」，均是廣為人知的項目。

近年由於環保意識抬頭，休閒生活的提倡，紙雕的推廣相對地熱絡了起來，舶來的、本土的各類紙藝，紛紛如明星般地被炒作，各種名詞如戰國群雄、各據一方，如「紙浮雕」、「歐式紙雕」、「影子畫」、「立體紙雕」、「紙雕插畫」、「3D紙雕」、「紙藝」……等等，許多從事者為了獨樹一格而自創名詞，甚至假借已被認同之紙藝名詞，搞得大眾一頭霧水，而從事者介紹時每每還得費上一番唇舌，其實每一個名詞都有其涵蓋的範圍與定義：

紙藝，泛指各種紙類創作，包含手抄紙、摺紙、剪紙、紙雕……等，凡以紙為媒材之創作均屬之。

台灣常見的紙雕可歸類為：

1、收合式紙雕

較常見的應用為立體卡片、立體書，完成之立體作品可輕易地收合成平面，打開時亦立即呈現立體效果，設計過程需經由計算、

組合。此類作品形式在台灣出現甚早，可惜未能全面推廣，直到七〇年代後期又重新出現在台灣的教育體系中。近年來由於專業人士的推廣及市場需求，加上外來文化的影響，每年一到聖誕節，各地文具店的賀卡架上，擺滿各式台灣設計製作、國外進口的立體卡片，且每每被搶購一空。

在台灣早期要看到一本立體書已經很難了，何況是買到立體書，那時多得靠代理商或從外國回來的親戚朋友有心尋找，刻意攜帶才行。隨著時代的變遷與需求，立體書多以世界為市場規模生產。目前在出版商的努力下，中文版的立體書，已經可以用大眾可接受的價格在台灣上市，間接刺激了國人對世界紙藝的認知，也帶動了自製繪本的學習熱潮。

收合式紙雕〈舞蝶弄影〉，作者洪新富。

〈我的新娘〉，作者洪新富。

〈年年有餘〉，作者洪新富。

2、浮雕類

紙雕插畫因其所含「繪」的技巧較多，在「繪」的技巧中已約略介紹過，即使如此，在紙雕的領域中，這乃是極為重要的發展項目，一般完成之作品呈現半立體，從正方看很美，但從側面只能看見高低不一的紙片，其構成以構圖配色為主，立體效果為輔，為一般具美術底子從事紙藝創作較熱門的項目，亦是最常被商業應用的紙雕類別，一般稱為「紙雕插畫」。其起源在義大利，將印刷品分層切雕、貼組而成之浮雕插畫，shade box直譯為「影子畫」，台灣業者稱為「歐式紙雕」，亦有業者自稱為「紙浮雕」，即使稱謂五花八門，但指的是同一類型的作品。

浮雕類紙雕，因為所完成的作品具有畫的美感，雕塑的立體明暗層次，極為討喜，除大量作商業化應用外，各級學校機關的佈置也紛紛採用此一快速、有效率的紙藝技巧。走在台灣的街頭、機關學校，只要稍加留意，便會發現台灣「無處不紙藝」。

3、全雕類

完成之作品為全立體，不管從那一個角度看作品都是全立體的，其創作形式以立體構成為主，表現主體較具單一性，不同於浮雕類的畫面性。目前在國內最常被應用於創意包裝形式及兒童教材，此外，元宵燈會所用的小提燈，也多改採紙雕小提燈的方式，不但節省運輸空間及製作成本，同時也達到了親子同樂、教育推廣的目的。

簡福龍的「獅咬劍」（簡福龍先生提供）。

　　當然，以紙爲材，模擬實物，做出仿眞或等比縮放的「紙模型」一直是有志者未曾間斷的活動。近年來由於網路發達，在有心同好鄭司維的努力下，紙模型網站已成了紙藝愛好者的「朝聖」網站，藉由網路訊息的分享，挖掘出不少潛在的紙藝人口，也促使了紙藝模型類書籍的出版與流通。

　　一九九四年（狗年）後，每年元宵由燈會現場、縣市政府、鄰里長所發贈的紙雕提燈，應算是台灣紙藝推廣的另一個奇蹟；將傳統的燈會節慶，運用現代的紙藝設計觀念

鄭司維的「螳螂」（鄭司維先生提供）。

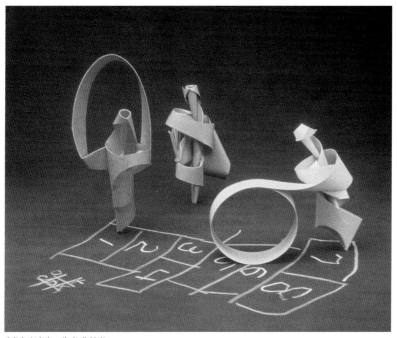

〈童年記趣〉，作者洪新富。

加以融合推廣、相得益彰。因此紙雕提燈的需求量持續增加，迄今紙雕小提燈的總生產量已突破千萬，可算是台灣紙藝推廣項目中最亮麗的一環了。

4、紙玩類

顧名思義就是以紙爲媒材所做的玩具，像是小時候玩的尪仔標、紙娃娃……均屬之。近年更結合了自然科學、物理特性，以及生態屬性等共同應用在紙玩上，使參與者在製作的過程，不但享受實踐的樂趣，同時在遊戲的過程可以瞭解自然、物理，並將生硬的

可自行摺組的作品「划龍舟」，固定船首、拉移船尾，船中人物便齊力划槳。

科學理論，運用成實用的生活技巧，除了在各地的教師研習會中分享外，更在許多電視兒童節目中長期教學，將紙藝以科學的方式往下扎根，藉由媒體的傳播，深植於台灣孩子的生活之中。

（八）應用紙藝

紙藝在台灣除了藝術創作、教學用途外，多與實際需求有關，其種類項目之繁多，更因用途、材質、客戶需求及設計師的巧思而有所差異。一般較常見的有：

台灣民俗紙藝

櫥窗設計「美人魚」。

1、店頭廣告

以便利商店為例，門口擺設的、天花板吊掛的、商品標籤的告示……，甚至收銀台上花俏的立牌，莫不挖空心思，發揮創意，用盡各種可能的方法，讓顧客在最短的時間內留下最深刻的印象，其中最常被使用的材質，莫過於紙，也因此將紙文化的訊息，流傳到日常生活中。

2、包裝運用

過去的包裝，主要是為了方便搬運、保護內容物；早期包裝運送蔬果的竹簍，現在多以瓦楞紙箱代用之，箱上除了印有產地、內容物外，更印上了「紙箱回收」以方便資源回收。除了重物的包裝外，許多功能性的包裝紛紛以紙材為主，例如：電器用品包材中的

年節禮品的包裝充滿喜氣。

緩充材料，過去多以保麗龍爲主，現今多採用瓦楞紙加以摺褶、拼組後取代之；而電腦的周邊設備器材，也多以紙盒包裝爲主，爲了刺激買氣，包裝外盒已不再侷限於傳統的矩形，裡面繁多的配件，也多採用紙板割、摺成不同的空間分隔板，不但可將眾多的內容物放在一起，也可避免內裝物互相撞擊。

　　禮品包裝在台灣也是學習人口眾多的紙藝應用項目，繽紛的色彩、多變的材質，在美感的需求下，許多特殊的包裝紙材被研發、推廣及應用，現代送禮非但要精挑內容，適切的包裝更能突顯送禮者的用心，台灣已今非昔比，送禮雖然著重實用價值，但給人第一印象的包裝更是送禮者的必修課題。

3、繪本的需求

因應教育市場，自製繪本蔚為風氣，作一本自己的書，為自己的成長留下足跡，過去是個大工程，而現今技術、材料都已方便到任何人都能輕易上手，一時之間繪本製作、親子教育的書籍因應市場需求，大量地著作、出版，繪本製作甚至成了許多學生及家長被學校指定的「作業」，各式裝訂方法的應用，發揮創意的成書方式，加上立體書的效果應用，使得台灣近年的繪本發表屢有新作，在國際版權的交易上締造佳績，繪本製作已然成為台灣當前最熱門的紙藝應用項目之一。

立體書。

4、花藝的運用

花朵的美麗自古便令人沉醉，然而其易凋的生物特性，卻常為人們所嗟嘆！因此，運用人為方式保留或仿製真花已成為許多工藝家不斷追求的目標。例如：在新疆的古墓

陳淑珍的作品「玫瑰花」（陳淑珍女士提供）。

中所發現唐代絹花，在一千多年後的今天，依然盛開、栩栩如生，其製作技巧與今日台灣所見的紙花如出一轍，是技法淵遠相傳至今

唐代的絹花（摘自《新疆出土文物》）。

嗎？不，皆是由觀察花朵、師法自然所得！紙張由自然纖維所構成，用以模擬真花，最是恰當不過，不論質感、色彩，都能適切地表現花朵的姿態、形貌，加上花藝概念的呈現，台灣的紙花藝術，成為最受女性歡迎的紙藝項目。

時代衝擊下的

紙藝變遷

第六章、時代衝擊下的紙藝變遷

　　許多紙藝項目是從其他媒材的藝術形式中發展、取代、轉借而來，隨著時代變革，許多新的媒材又逐步替代了部分紙藝的功能，例如：紙張取代原有樹葉、草繩的包裝用途，而現代又被更價廉、方便的塑膠袋所取代；紙藝的發展亦受到類似的影響，當然，天下事沒有什麼是不變的，唯一不變的是變動的本身，紙藝既誕生在變革的世代裡，幾千年來默默地展現它的寬容，吸取不同藝術的精髓，融會發展出屬於自己的特色、與文化內涵；當然，在未來的世代裡，也可能以無法預期的面貌呈現。

　　今日台灣紙藝所面臨的問題如下：

一、時代的變遷

　　隨著時代的變遷，人們的生活重心也隨之改變，台灣在農業時代，信仰是生活中極為重要的部分，在廟會、節慶遊行中不難發現各式精彩的紙藝存在。但今日這些活動規模日益縮小，參與的群眾大量流失，在需求漸減的情況下，許多傳統民俗紙藝的發展空間被侷限，而不得不去思考變革，以符合時代的需求。

二、兩岸的交流

　　早期台灣民俗紙藝因受歷史、地理及人文的影響，逐漸脫離大陸風格，發展出獨立的調性、技巧與產業。大陸受文革影響，許多民俗紙藝的品項、用途早已失傳，而後因兩岸的交流，大陸的民俗紙藝用品以其廉價的勞力、超低的成本以及大量製作生產的優勢，傾銷台灣市場，搶佔絕大多數的消費比例，致使台灣許多糊紙產業面臨斷糧的威脅，影響所及，許多年輕人不願投身此業，因而在承傳上產生了嚴重的斷層。

三、地球村的刺激

　　許多的紙藝品項在台灣只要稍加改革突破，極易贏得掌聲，佔有一席之地，因而許多從事者多力求表現，致使台灣紙藝蓬勃發展，呈現豐富多元的面貌。不過許多需要紮實基礎的紙藝技巧，總被學習者蜻蜓點水地略過。在資訊爆炸的今日，世界各地的訊息經由媒體、網路，不斷開啟人們的視野，許多在台灣算是一方之雄的紙藝家，一放到世界舞台上竟無立足之地。經由時間的汰換、去蕪存菁之後，只有具備原創性及文化特色的紙藝創作家才有機會名留千古。

四、新媒材的介入

　　紙張有許多「能」，但也有許多「不能」，例如：抗候性、保

以黃金箔取代紙張所做的紙藝作品「山君」，保有紙藝的特性，卻避免了紙張易受潮的缺點。

存性及價值感，就是紙藝推廣的最大障礙。為此，許多專業人士紛紛投入紙張改革的研究，因而許多新的紙種出現，並發展出許多新的紙藝品項，但多礙於推廣規模及製作成本等因素，只流於小眾的嚐試。

現今材料技術不斷革新，「造紙」已不一定得砍樹，以化學合成方式所選製的紙，不但可以用來印刷，更解決了紙張過去最難克服的問題「受潮」，新的環保合成紙，可以回收再利用，即便進入掩埋場，亦可被微生物分解，誠是紙藝界所追求的理想創作紙材！即使如此，這樣的材料仍有使用與定義上的問題，前者如該紙張無法粘貼的特性，後者在色彩、質感上牽涉到是否可定義為「紙」的問題，故目前多運用在耐候性佳或特殊需求的紙藝品上。

台灣曾有紙藝家因致力於新媒材的開發、運用、推廣、展出，而引起部分觀念保守人士的質疑，其實創作的本質在於人的意志思維，過度拘泥反而失去原創的樂趣。

附録。

【附錄一】台灣紙藝的推廣單位

　　台灣紙藝的蓬勃發展，是中華文化的另一個奇蹟，除了靠傳統的文化累積、現代紙藝家的多元創作與應用，專業的紙藝推廣單位或個人的努力，均對台灣紙藝文化的普及性貢獻良多。

一、中華紙藝協會

　　由已故的前會長蘇家明先生及洪新富先生所發起，一九九一年十二月廿九日邀集陳大川、李煥章、賴禎祥、陳英哲、陳姍姍、簡福龍、黃麗照、周錦德等紙藝先進，共同發起「紙藝家聯誼會」，經由多年的積極推廣，終於在一九九七年八月二十四日正式立案更名為「中華紙藝協會」。多年來本著推廣紙藝的宗旨，在台灣推動過不少大型紙藝展；並受邀辦理許多紙藝文化海外巡迴展出事宜，為目前台灣主要的紙藝推廣單位之一。

二、樹火紀念紙博物館

　　由財團法人長春棉紙基金會附設「樹火紀念紙博物館」是台灣第一座紙博物館。一九九二年十月二日成立以來，館內的展出內容有：

　　1.歷史文獻區—介紹中國造紙的發明及歷代發展。
　　2.台灣紙業資料區—介紹台灣造紙業之發展與現況。

3.原料技術區─介紹造紙纖維原料、製造技術及工具設備。

4.紙張加工區─介紹應用於日常生活中的紙製品，以及藝術表現形式的紙品。

5.示範教學區─定期示範手工造紙技術，及紙藝製作方法，並提供參觀者動手操作之機會。

除了部分固定展示外，亦經常舉辦各種不同類型的紙藝特展，將紙藝的各種容顏與型態，以各種可能的管道分享國人；除此之外，還經常主動向各政府部會機關提出各類紙藝推廣案，因此除了巡迴展出教學外，協助紙藝相關書籍出版，也是紙博館的貢獻之一，徹底執行研究推廣的精神，使紙博物館不再只是一般人印象中的陳列館，而是一座「活的博物館」，使一般大眾對紙能有更深一層的認知。

三、廣興紙寮

埔里能成為台灣造紙重鎮，良好水質扮演著極為重要的角色。埔里造紙歷史始於日治昭和年間，一九七一年左右達到巔峰期，約有五十家紙廠，產品供不應求。手工造紙作工精細，製造過程採用雁皮、竹子、草漿、亞麻等原料，依古法蒸煮、浸泡、洗滌，加上不斷精研改良新技術，造出完全手工篩製、吸水性良好、墨韻優雅的宣棉紙，行銷國內外，贏得「紙的故鄉」之美名。

手工紙業在文化產業中，是屬於非常脆弱的行業，在生產過程人工成本比例大，因經不起低廉工資及進口手工紙的衝擊，埔里地

富有特色的招牌。

埔里紙產業文化館。

廣興紙寮圍牆上所畫的製紙過程。

茭白筍田。埔里製紙的原料來源為茭白筍殼。

區的紙廠，紛紛外移遷廠或一家家相繼歇業。目前地方的手工紙廠，為振興產業文化，不僅開放供遊客參觀，並附設紙藝教室，親自體驗手工造紙的文化特色。

廣興紙寮以筊白筍殼為漿料，將此項農產品的廢棄物再利用研製成「惜福宣紙」，除了本身廠內正常的生產作業外，還規劃了製紙教室，透過解說員的講解，可讓遊客充分瞭解製紙的原料、流程，及抄紙和烘紙。參觀師傅的紙張製作後，紙廠還提供遊客自己動手持網篩，從紙漿液中搖盪抄紙，可烘乾、拓碑、網版印刷、製作紙袋或線裝書、自己畫水墨、壓花等各式紙藝應用。這些應用都是廣興紙寮不斷研發，讓紙藝融入生活的成果。

■ 拓碑

製作過程

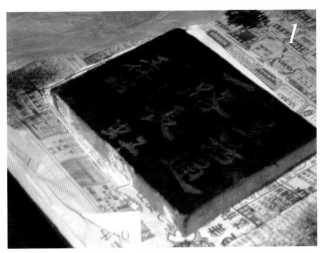

選版，以百年老磚雕刻的原版，非常耐用。

將紙覆於版上。

將版上的紙張以水均勻潤濕，以增加延展性。

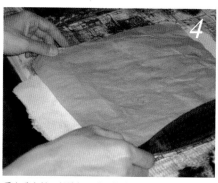

覆上吸水紙，保護拓面及吸收多餘水分。

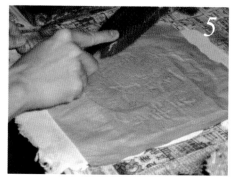

以毛刷打擊，將紙與拓面密合，使圖文部分下陷，再將吸水紙移除。

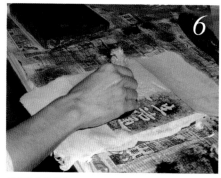

以黑包沾墨拓打。

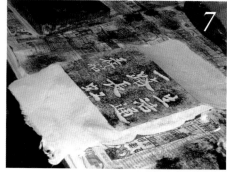

拓打完畢。

將紙面輕揭離刻板。　　　　　　　　　　成品放烘台上烘乾。

四、洪新富紙藝研究室

　　洪新富雖以個人之力從事台灣的紙藝推廣運動超過二十年，除廣泛研究紙藝、大量的著作，以及未曾間斷的紙藝教育工作，從報章雜誌的紙藝專欄到電視媒體的帶狀教學、全省各地的教師研習……，到海外的巡迴展出教學，努力開拓紙藝的推廣空間。近年來盛行的紙雕提燈，便是由洪新富開創出來；許多新的紙藝應用領域也在他與友人的努力推廣下逐漸形成產業，對於後進的提攜、分享不遺餘力，深深以創辦一個屬於台灣人的「紙藝博物館」為己任。

【附錄二】 紙藝網站推薦

1. 中華台灣紙塑藝術http://www.paperlife.com.tw

2. 洪新富紙藝研究室http://www.3dpaper.com.tw/

3. 李漢文紙雕工作室http://www.paperlee.com/workshopc.htm

4. 3D紙模型網http://www.3dpapermodel.com.tw/

5. 林蔚聖摺紙藝術http://www.taconet.com.tw/folding/

6. 吳靜芳的紙雕世界http://www.chiayis.com.tw/arts/wu.htm

7. 童黨萬歲http://toyempire.net

8. 峰花雪月微峰網事http://samofor.idv.tw/

9. 紙色情懷http://cpaa.e7one.idv.tw/

10.紙藝博物館http://www.yejh.tc.edu.tw/91pic/911108/02paper/paper-09/paper-09.htm

11.日本YAMAHA網站http://www.yamaha-motor.co.jp/

12.紙工坊http://www.zuko.to/kobo/index.html

13.德國摺紙網站http://www.origami-muenchen.de/

14.紙模型天地http://www.netcityhk.com/model

15.The Digital Paper Art http://www.imagica.co.jp/VW/kami/

16.樹火紀念紙文化基金會全球資訊 http://www.suhopaper.org.tw/

【附錄三】出土古紙的斷代與異議

次序	出土紙名	出土地點	出土場所	出土年代	推斷年代	斷代依據	主要異議理由
1	羅布淖爾紙	新疆羅布淖爾	烽燧	1933	西漢未定	與西漢簡共出土	邊塞未棄，紙上經壓光較進步，非當時所能
2	灞橋紙	陝西西安灞橋	墓	1957	140～87BC	從三弦紐銅鏡、半兩錢等看	無墓，古物非一處，借物斷代不可靠，為墊鏡粗麻束，非紙，試樣粗細厚薄矛盾，鉛片非西漢物，東漢亦出土半兩錢
3	金關紙	甘肅居延金關	烽燧	1973	54BC	與宣帝甘露二年簡共出土	宣帝末邊塞平靜，未棄，紙的白度、緊度非西漢所能，出土坑位不明，同區簡有屯軍購物及筆記錄，無購紙，古今要道，簡堆如垃圾，紙為後人拋入
4	中顏紙	陝西扶風中顏村	窖	1978	73～49BC	同出陶罐、錢幣	依陶罐錢幣斷代不可靠，紙的白度及打漿度高，非西漢技術可達
5	馬圈灣紙	甘肅敦煌馬圈灣	烽燧	1979	65BC～21AD	與元康元年及地皇二年簡共出土	白紙有30%填料及塗布為東漢以後紙
6	放馬灘紙地圖	甘肅天水放馬灘	墓	1989	143～179BC.以前	依陶器漆器及秦漢墓	陶器漆器無典型斷代意義，骸骨不存而紙何獨存，墓主身分與地圖不配，墓主薄葬非西漢時俗
7	懸泉置紙（有文字）	甘肅敦煌懸泉置	驛站遺址	1989	1990～1991 73BC～1AD	與宣帝至哀帝簡同在	紙上文字為東漢以後同類文字，信末「白」字不類西漢用語，出土情況有爭議
（參考）　西北出土其他東漢古紙							
斯文赫定	新疆羅布淖爾	烽燧			東漢		
斯坦因	同上	同上			西晉		
中瑞考察團	甘肅居延	同上			東漢	旁證地層	有「亦集乃路」文字乃元紙
勞貞一等	同上	同上			蔡倫前後	在永元十年簡下土中	
武威文管會	甘肅武威旱灘坡	墓			東漢蔡倫後幾十年	墓葬及木車	多層紙，紙有塗料層

摘自造紙周邊史「紙・紙・帋」陳大川著　　　　　　　251

【附錄四】感謝（依筆畫順序列出）

　　這本書的完成，對個人而言，是一個浩大的工程，本書內容除了靠日常的積累外，更需要友人的仗義相助，不管是提供資料、圖片，或接受採訪，來自各方有形及無形的協助，方始本書得以付梓，相助內容，實難詳述，謹以此頁深表謝意，以茲彰顯多方有人助印之功。

天下雜誌
吳秀美〈棉紙撕畫〉
吳淑麗〈廣興紙寮〉
李清榮〈糊紙〉
李煥章〈剪影〉
李漢文〈紙雕〉
李錕鐘〈1999宜蘭童玩節活動攝影〉
周錦德〈紙藝資訊〉
宜蘭縣立文化中心
林筠〈紙塑人形〉
林銘文〈油紙傘〉
林蔚聖〈摺紙〉
邵泰璋〈天燈攝影〉
金藝文〈燈會資料〉
長春棉紙
施秀雅〈紙板花燈〉
施順榮〈糊獅頭〉
范姜群季〈童黨萬歲〉
格林文化
鹿港天后宮
林健兒〈花燈〉

今是文化
翁參隆〈紙雕〉
高雄捷運局
梁國棟〈益智玩具〉
許陳春〈春仔花〉
郭寄木〈小紙傘〉
陳大川〈紙漿畫〉
陳文文〈霞海城隍廟〉
陳岩營〈紙塑動物〉
陳英哲〈紙藝資料〉
陳淑珍〈紙花〉
陳朝宗〈紙扇〉
陳輝〈剪紙〉
黃景楨〈風箏〉
新怡成香舖
葉淑鈴〈紙藤〉
蔡長賢〈紙板花燈〉
鄭司維〈紙模型〉
樹火紀念紙博物館
賴禎祥〈摺紙〉
謝宗榮〈民俗紙藝〉

【參考書目】

◆鄔福星主編，1993，《中國美術全集－剪紙篇》，山東：山東教育出版社、
　山東友誼出版社。

◆王詩文，2001，《中國傳統手工紙事典》，台北：財團法人樹火紀念紙文化
　基金會。

◆王灝，1999，《台灣早期童玩野趣》，台北：常民文化。

◆林瑞蕉，1987，《紙的設計》，台北：巨鷹文化。

◆《全方位兒童百科大典——下的寶貝》，台北：優美音樂帶有限公司。

◆吳騰達，2002，《台灣民間藝陣》，台北：晨星出版。

◆造紙史話編寫組，1985，《中國造紙史話》，台北：明文書局。

◆黃景楨，2001，《風箏——夢之翼》，台北：時報出版。

◆翁參隆，1980，《紙‧裝飾》，台北：自費出版。

◆翁參隆，1988，《紙雕藝術》，台北：自費出版。

◆朝倉直己著、廖偉強譯，1982，《紙的立体構成與設計》，台北：大陸書
　局。

◆陳大川，1998，《造紙周邊史「紙‧紙‧帋」》，台灣省政府文化處。

◆陳竟，2001，《巧剪門箋花》，福建：福建美術出版社。

◆《菊島人文之美-澎湖傳統藝術研討會論文集》，2002，台北：國立傳統藝
　術中心籌備處。

◆新疆維吾爾自治區博物館，新疆出土文物，1975，新疆：文物出版社。

◆潘魯生，1993，《山東曹具戲曲紙扎藝術》，四川：重慶出版社。

◆潘魯生，1994，《紙扎製作技法》，北京：北京工藝美術出版社。

◆劉還月，2001，《台灣四時民俗祭典》，台北：常民文化。

◆劉還月，1997，《台灣民間信仰小百科-節慶卷》，台北：臺原出版社。

◆欒良才，2001，《吉祥掛箋》，遼寧：遼寧美術出版社。

◆劉枝萬，1983，《醮祭釋義》，台北：聯經出版社。

國家圖書館出版品預行編目資料

臺灣民俗紙藝／洪新富著. －－臺中市：晨星，
　2003〔民92〕
　　面；　　公分. －－（臺灣民俗藝術；12）
　參考書目：面
　ISBN 957-455-525-9（平裝）

　　1.紙工藝術　2.民俗文物－臺灣
972　　　　　　　　　　　　　　　92015509

台灣民俗紙藝

著者	洪新富
顧問	財團法人中華民俗藝術基金會
總策畫	林明德
編輯	張羽萍
內頁設計	林淑靜

發行人	陳銘民
發行所	晨星出版有限公司
	台中市407工業區30路1號
	TEL:(04)23595820　FAX:(04)23597123
	E-mail:service@morning-star..com.tw
	http://www.morning-star.com.tw
	郵政劃撥：22326758
	行政院新聞局局版台業字第2500號
法律顧問	甘龍強 律師
製作	知文企業（股）公司　TEL:(04)23581803
初版	西元2003年10月31日
總經銷	知己實業股份有限公司
	〈台北公司〉台北市106羅斯福路二段79號4F之9
	TEL:(02)23672044　FAX:(02)23635741
	〈台中公司〉台中市407工業區30路1號
	TEL:(04)23595819　FAX:(04)23597123

定價390元

407
台中市工業區30路1號

晨星出版有限公司

-------- 請沿虛線摺下裝訂，謝謝！ --------

更方便的購書方式：

(1) **信用卡訂購** 填妥「信用卡訂購單」，傳真或郵寄至本公司。

(2) **郵 政 劃 撥** 帳戶：晨星出版有限公司　　帳號：22326758

　　　　　　　　　　　在通信欄中填明叢書編號、書名及數量即可。

(3) **通 信 訂 購** 填妥訂購人姓名、地址及購買明細資料，連同支

◉購買1本以上9折，5本以上85折，10本以上8折優待。

◉訂購3本以下如需掛號請另付掛號費30元。

◉服務專線：(04)23595819-231　FAX：(04)23597123

◉網　　　　址：http://www.morning-star.com.tw

◉E-mail:itmt@ms55.hinet.net

◆讀者回函卡◆

讀者資料：

姓名：＿＿＿＿＿＿＿＿＿　　性別：□ 男　　□ 女

生日：　／　　／　　　　身分證字號：＿＿＿＿＿＿＿＿＿＿

地址：□□□＿＿＿＿＿＿＿＿＿＿＿＿＿＿＿＿＿＿＿＿

聯絡電話：　　　　　　（公司）　　　　　　　（家中）

E-mail＿＿＿＿＿＿＿＿＿＿＿＿＿＿＿＿＿＿＿＿＿＿＿

職業：□ 學生　　　□ 教師　　　□ 內勤職員　□ 家庭主婦
　　　□ SOHO族　□ 企業主管　□ 服務業　　□ 製造業
　　　□ 醫藥護理　□ 軍警　　　□ 資訊業　　□ 銷售業務
　　　□ 其他＿＿＿＿＿＿＿＿＿＿＿＿

購買書名：＿＿＿＿＿＿＿＿＿＿＿＿＿＿＿＿＿＿＿＿＿

您從哪裡得知本書：□ 書店　　□ 報紙廣告　　□ 雜誌廣告　　□ 親友介紹

□ 海報　　□ 廣播　　□ 其他：＿＿＿＿＿＿＿＿＿＿＿＿

您對本書評價：（請填代號 1. 非常滿意　2. 滿意　3. 尚可　4. 再改進）

封面設計＿＿＿＿＿版面編排＿＿＿＿＿內容＿＿＿＿＿文／譯筆＿＿＿＿

您的閱讀嗜好：

□ 哲學　　□ 心理學　　□ 宗教　　　□ 自然生態　□ 流行趨勢　□ 醫療保健
□ 財經企管　□ 史地　　□ 傳記　　　□ 文學　　　□ 散文　　　□ 原住民
□ 小說　　□ 親子叢書　□ 休閒旅遊　□ 其他＿＿＿＿＿＿＿＿＿＿＿＿

信用卡訂購單（要購書的讀者請填以下資料）

書　　　　名	數　量	金　額	書　　　　名	數　量	金　額

□VISA　　□JCB　　□萬事達卡　　□運通卡　　□聯合信用卡

●卡號：＿＿＿＿＿＿＿＿＿＿　●信用卡有效期限：＿＿＿＿年＿＿＿＿月

●訂購總金額：＿＿＿＿＿＿＿元　●身分證字號：＿＿＿＿＿＿＿＿＿

●持卡人簽名：＿＿＿＿＿＿＿＿＿（與信用卡簽名同）

●訂購日期：＿＿＿＿年＿＿＿＿月＿＿＿＿日

填妥本單請直接郵寄回本社或傳真(04)23597123